动画赏析
第三版

主编 于淼

高等院校艺术学门类
"十四五"规划教材

ART DESIGN

http://www.hustp.com

中国·武汉

内 容 简 介

本教材按照第一章美国动画、第二章日本动画、第三章欧洲动画、第四章中国动画的脉络梳理，建构起世界动画的版图，按照国别、地域对世界范围的动画进行了论述和案例赏析。本教材除了对中、美、日、欧洲等国家和地区的动画概要进行了提炼和透视之外，还将大量的经典动画、前沿动画，如较新的《寻梦环游记》《白蛇：缘起》纳入分析的视域。对于一些晦涩的理论，本教材辅之以大量的图片来进行生动、细致、直观、具体的分析，对于《小鸡快跑》更是以拉片分镜的方式进行细致入微的研究。本教材适合作为每周4课时或2课时的课堂讲解教材使用，对于高校影视动画专业的学生和动漫爱好者来说，会有一定帮助。

图书在版编目（CIP）数据

动画赏析 / 于淼主编 .—3 版 .— 武汉：华中科技大学出版社，2020.5（2023.7 重印）
高等院校艺术学门类"十四五"规划教材
ISBN 978-7-5680-6170-4

Ⅰ.①动… Ⅱ.①于… Ⅲ.①动画片－鉴赏－世界－高等学校－教材 Ⅳ.① J954

中国版本图书馆 CIP 数据核字 (2020) 第 078797 号

动画赏析（第三版）
Donghua Shangxi（Di-san Ban）

于淼　主编

策划编辑：	彭中军
责任编辑：	史永霞
封面设计：	优　优
责任监印：	朱　玢
出版发行：	华中科技大学出版社（中国·武汉）　　电话：（027）81321913
	武汉市东湖新技术开发区华工科技园　　邮编：430223
录　排：	华中科技大学惠友文印中心
印　刷：	武汉科源印刷设计有限公司
开　本：	880 mm×1230 mm　1/16
印　张：	9
字　数：	236 千字
版　次：	2023 年 7 月第 3 版第 3 次印刷
定　价：	59.00 元

本书若有印装质量问题，请向出版社营销中心调换
全国免费服务热线：400-6679-118　竭诚为您服务
版权所有　侵权必究

前言
Preface

 动画是人类馈赠给自己的美好礼物。它会让你哭，也会让你笑；它会带给你无限的欢乐，也会带给你甜蜜的忧伤。它是千千万万人童年生活的心灵鸡汤。

 本教材的作者在高校任教多年，有着深厚的艺术功底、丰富的教学经验和多年的动画创作实践经验，对动画作品有许多真知灼见。现将多年授课的讲义和积累的心得汇集成册，详细分析了中、美、日、欧洲的精品动画，这对于高校影视动画专业的学生和动漫爱好者来说，会有一定的帮助。

 本教材除了对中、美、日、欧洲的动画概要进行论述之外，还有大量具体案例的分析和解读，其中有经典的动画作品，比如《铁臂阿童木》《七龙珠》《龙猫》《哆啦A梦》《国王与小鸟》《青蛙的预言》《疯狂约会美丽都》《小鸡快跑》《超级无敌掌门狗》《鼹鼠的故事》《小蝌蚪找妈妈》《牧笛》《山水情》《大闹天宫》《西岳奇童》等，还有较新的动画作品，比如《寻梦环游记》《白蛇：缘起》，这些动画作品不但具有经典性，还具有时效性。本教材对于一些晦涩的理论辅之以大量的图片进行生动、直观、形象、具体的分析，对于《小鸡快跑》更是以拉片分镜的形式进行细致入微的研究。

 本教材按照第一章美国动画、第二章日本动画、第三章欧洲动画、第四章中国动画的结构对这些国家和地区的动画分别进行了论述和赏析，所选取的也是古今结合的经典作品。本教材适合作为每周4课时或2课时的课堂讲解教材使用。每周4课时，可以对概况部分进行深入的探讨，对作品赏析进行更加全面的剖析；每周2课时，可以将大部分的课时安排为作品赏析，关于动画概况只做简单介绍即可。

 本教材凝结了编者多年的心血。因为篇幅有限和出版在即，很多经典作品和即将上映的作品没能收录在册，诸多遗憾，留待下一次改版时再与大家分享。

<div style="text-align:right">

编 者

2020年4月

</div>

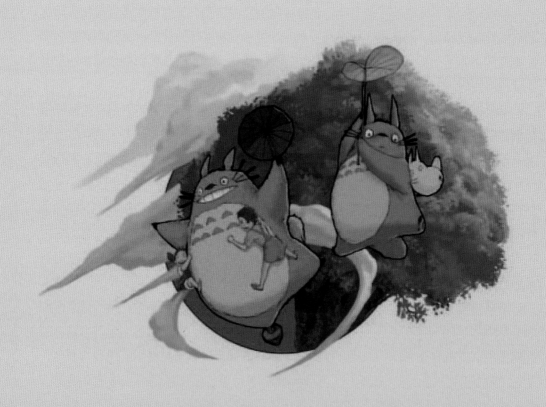

目录 Contents

第一章 美国动画 .. 1

第一节 美国动画概况 .. 2
一、开创期（1906—1936 年） .. 2
二、初步发展期（1937—1949 年） .. 4
三、第一次繁荣期（1950—1966 年） .. 5
四、蛰伏期（1967—1988 年） .. 5
五、第二次繁荣期（1989 年至今） .. 6

第二节 美国动画片精品赏析 .. 8
一、迪士尼公司：《花木兰》和《冰雪奇缘》赏析 8
二、梦工厂：《功夫熊猫》和《疯狂原始人》赏析 23
三、皮克斯动画工厂：《玩具总动员》赏析 33

第二章 日本动画 .. 47

第一节 日本动画概况 .. 48
一、萌芽期（1917—1945 年） .. 48
二、探索期（1946—1973 年） .. 48
三、成熟期（1974—1989 年） .. 49
四、细化期（1990 年至今） .. 50

第二节 日本动画片精品赏析 .. 50
一、手冢治虫：《铁臂阿童木》赏析 .. 50
二、鸟山明：《七龙珠》赏析 .. 58
三、宫崎骏：《龙猫》和《起风了》赏析 .. 69
四、藤子·F·不二雄：《哆啦A梦》赏析 .. 79

第三章 欧洲动画 .. 83

第一节 欧洲动画概况 .. 84
一、初创时期 .. 84
二、成熟阶段 .. 84
三、现状 .. 84

第二节　欧洲动画片精品赏析 ⋯⋯⋯⋯⋯⋯⋯⋯⋯⋯⋯⋯⋯⋯⋯⋯⋯⋯⋯⋯ 85
　　一、法国动画：《国王与小鸟》《青蛙的预言》和《疯狂约会美丽都》赏析　86
　　二、英国动画：《小鸡快跑》和《超级无敌掌门狗》赏析 ⋯⋯⋯⋯⋯⋯⋯ 97
　　三、捷克斯洛伐克：《鼹鼠的故事》赏析 ⋯⋯⋯⋯⋯⋯⋯⋯⋯⋯⋯⋯⋯ 115

第四章　中国动画 ⋯⋯⋯⋯⋯⋯⋯⋯⋯⋯⋯⋯⋯⋯⋯⋯⋯⋯⋯⋯⋯⋯⋯⋯ 119

第一节　中国动画概况 ⋯⋯⋯⋯⋯⋯⋯⋯⋯⋯⋯⋯⋯⋯⋯⋯⋯⋯⋯⋯⋯⋯ 120
　　一、起源初创期（1922—1948 年） ⋯⋯⋯⋯⋯⋯⋯⋯⋯⋯⋯⋯⋯⋯⋯⋯ 120
　　二、助跑腾飞期（1949—1966 年） ⋯⋯⋯⋯⋯⋯⋯⋯⋯⋯⋯⋯⋯⋯⋯⋯ 120
　　三、夭折低谷期（1967—1977 年） ⋯⋯⋯⋯⋯⋯⋯⋯⋯⋯⋯⋯⋯⋯⋯⋯ 121
　　四、调整转折期（1978—1994 年） ⋯⋯⋯⋯⋯⋯⋯⋯⋯⋯⋯⋯⋯⋯⋯⋯ 121
　　五、再起飞期（1995 年至今） ⋯⋯⋯⋯⋯⋯⋯⋯⋯⋯⋯⋯⋯⋯⋯⋯⋯⋯ 122

第二节　中国动画片精品欣赏 ⋯⋯⋯⋯⋯⋯⋯⋯⋯⋯⋯⋯⋯⋯⋯⋯⋯⋯⋯ 122
　　一、水墨动画 ⋯⋯⋯⋯⋯⋯⋯⋯⋯⋯⋯⋯⋯⋯⋯⋯⋯⋯⋯⋯⋯⋯⋯⋯⋯ 122
　　二、木偶动画 ⋯⋯⋯⋯⋯⋯⋯⋯⋯⋯⋯⋯⋯⋯⋯⋯⋯⋯⋯⋯⋯⋯⋯⋯⋯ 128
　　三、Flash 动画 ⋯⋯⋯⋯⋯⋯⋯⋯⋯⋯⋯⋯⋯⋯⋯⋯⋯⋯⋯⋯⋯⋯⋯⋯⋯ 130
　　四、书法动画 ⋯⋯⋯⋯⋯⋯⋯⋯⋯⋯⋯⋯⋯⋯⋯⋯⋯⋯⋯⋯⋯⋯⋯⋯⋯ 131
　　五、CG 动画 ⋯⋯⋯⋯⋯⋯⋯⋯⋯⋯⋯⋯⋯⋯⋯⋯⋯⋯⋯⋯⋯⋯⋯⋯⋯⋯ 133

参考文献 ⋯⋯⋯⋯⋯⋯⋯⋯⋯⋯⋯⋯⋯⋯⋯⋯⋯⋯⋯⋯⋯⋯⋯⋯⋯⋯⋯⋯ 137

Donghua Shangxi

第一章
美国动画

第一节　美国动画概况

一、开创期（1906—1936年）

1906年，第一部动画片《一张滑稽面孔的幽默姿态》（见图1-1）由美国人斯图尔特·布莱克顿拍摄完成，美国动画片史正式开始。这一时期的动画片只放映短短5分钟左右的时间，用于正式电影前的加演，制作比较简单、粗糙，没有什么情节可言。这一时期出现了黑白动画片向彩色动画片、无声动画片向有声动画片的过渡。

图1-1　《一张滑稽面孔的幽默姿态》

这一时期的动画先驱除斯图尔特·布莱克顿之外，还有温瑟·麦凯、派特·苏立文、弗莱舍兄弟等。温瑟·麦凯是美国商业动画的奠基人，他的代表作品有《恐龙葛蒂》《路西塔尼亚号的沉没》等。

1914年，第一次世界大战爆发，欧洲动画的产量锐减，而美国动画的产量却变化不大。第一次世界大战结束时，美国在制作动画方面已经相当出色，开始向世界各地发行第一次世界大战时期的动画片。派特·苏立文的《菲利克斯猫》（见图1-2）中的菲利克斯猫是美国动画片中第一个有魅力的动画角色。弗莱舍兄弟的作品有《蓓蒂·波普》和《大力水手》（见图1-3）。

图1-2 《菲利克斯猫》

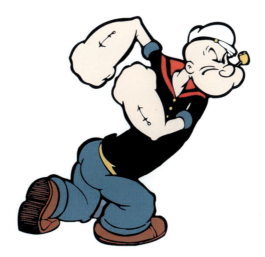

图1-3 《大力水手》

华特·迪士尼（见图1-4）在20世纪20年代后期开始进行大量创作，他所创办的迪士尼公司于1928年推出了第一部有声动画片《威利号汽船》（见图1-5），1932年推出了第一部彩色动画片《花与树》（见图1-6）。该公司创作的米老鼠成为国际上知名的动画角色。

图1-4 华特·迪士尼

图1-5 《威利号汽船》

图 1-6 《花与树》

这一时期的美国动画片的特点是：全是曲线，动画角色的身体大多由圆柱和圆球构成；动作强调惯性和弹性，凸显二维的夸张和变形；运动方式以曲线为主，多数是弧线和"S"形线条。

二、初步发展期（1937—1949年）

在这一阶段，美国动画片得到了初步发展。1937年，迪士尼公司推出了《白雪公主和七个小矮人》（见图1-7），该片片长达83分钟，是美国动画片史上第一部长篇动画片。1940年，迪士尼公司推出的第二部长片《木偶奇遇记》（见图1-8）首次获得奥斯卡金像奖的两项音乐大奖，之后又推出《小飞象》《幻想曲》《小鹿斑比》等动画长片。第二次世界大战爆发后，迪士尼公司停止了动画长片的拍摄，直到20世纪40年代末期才逐渐恢复。查克·琼斯创作的动画短片如《兔八哥》《达菲鸭》等在第二次世界大战期间非常受欢迎。第二次世界大战结束后，美国动画并未受到大的影响，反而迎来了黄金时期，生产了百余部动画片并销往世界各地。这两次世界大战为美国的动画霸主地位提供了巨大的推动力。

图 1-7 《白雪公主和七个小矮人》　　　　图 1-8 《木偶奇遇记》

这一时期的美国动画片的特点是：以柔软的无关节动物形象为主；角色的运动规律与

米老鼠相同，遵循的是迪士尼已经形成的一套经典动作规律；动画片背景的设计不如角色重要；故事大多改编自童话和寓言，或者完全无情节，完全没有同时期好莱坞的戏剧结构。

三、第一次繁荣期（1950—1966年）

这一时期，迪士尼公司几乎每年都推出一部经典动画片，如《仙履奇缘》《爱丽丝梦游仙境》《小姐与流氓》《睡美人》《101斑点狗》《石中剑》等。其他的动画制作公司在迪士尼公司的排挤之下纷纷关门停业，迪士尼公司成为动画产业的霸主。

1964年，迪士尼公司推出的《欢乐满人间》（见图1-9）一举获得奥斯卡十三项提名、五项得奖。该动画片成为迪士尼公司动画史上成就最高的一部动画片。

图1-9 《欢乐满人间》

这一时期的美国动画片的特点是：题材大多取自童话，造型仍以圆柱形和圆形为主，依然不使用戏剧化的结构。

四、蛰伏期（1967—1988年）

1966年12月15日，华特·迪士尼因肺癌去世，迪士尼公司陷入了困境，美国动画业也进入了萧条时期。此时，电视动画逐渐发展起来，威廉·汉纳和约瑟夫·巴伯拉是电视动画业的代表人物，他们所创作的电视动画片《猫和老鼠》家喻户晓。

整个20世纪70年代，美国只生产了四部动画片，即《小熊维尼历险记》《猫儿历险记》《罗宾汉》和《救难小英雄》。

20世纪80年代初，老一代的动画家都到了退休的年龄，所以迪士尼公司努力培养新人，处于新旧结合时期。这一时期拍摄出了一些颇有争议的动画电影，如1985年的《黑神锅传奇》（见图1-10）。这部电影是迪士尼公司动画史上最另类的一部作品，也是第一部完全由第二代迪士尼动画家完成的作品，片中有一些迪士尼动画里少见的血腥画面，

图 1-10 《黑神锅传奇》

与以往的迪士尼动画风格迥异,因此,本片被定位为 PG 级[①]上映。这部动画片也是迪士尼公司第一次利用计算机来辅助拍摄的,不过计算机辅助拍摄的只有短短的几个画面而已。1986 年,在《妙妙探》中,迪士尼公司才第一次用计算机制作出一个独立的场景,即伦敦钟楼的场景。1988 年,在《奥丽华历险记》中,迪士尼公司利用计算机制作出了很多精彩的画面。迪士尼公司新人的加入,为其传统的美学观念和制作方式带来了根本性的转变。同时,迪士尼公司聘请了专业企业经理人麦克·艾斯纳接管公司。

五、第二次繁荣期(1989 年至今)

1989 年,迪士尼公司推出的《小美人鱼》获得了极大的成功,这标志着美国动画片又一次进入了繁荣时期,这种繁荣一直持续至 2002 年。这个时期的代表作品有很多,如创造了票房奇迹的《狮子王》(见图 1-11)、第一部完全由计算机制作的动画片《玩具总动员》(见图 1-12)及非常逼真的《恐龙》等。

图 1-11 《狮子王》

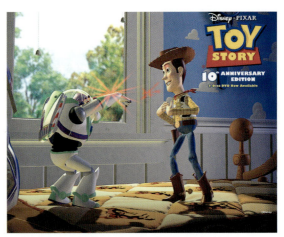

图 1-12 《玩具总动员》

① PG 级:辅导级,建议在父母的陪伴下观看,该级别的影片中有些镜头可能会让儿童产生不适感。

美国电影其他分级如下。

G 级:大众级,所有年龄的观众均可观看,该级别的影片中没有裸体和性爱镜头,吸毒和暴力镜头也非常少,对话也是日常生活中可以经常接触到的。

PG-13 级:特别辅导级,13 岁以下儿童尤其要在父母陪同下观看,该级别的影片中一些内容对儿童很不适宜,没有粗野的持续暴力镜头,一般没有裸体镜头,有时会有吸毒镜头和脏话。

R 级:限制级,17 岁以下的儿童必须要有父母或者监护人陪同观看,该级别的影片包含成人内容,里面有较多的性爱、暴力、吸毒等镜头和脏话。

NC-17 级:17 岁或 17 岁以下的儿童禁止观看,该级别的影片被定位为成人影片,片中有清楚的性爱镜头、大量的吸毒或暴力镜头及脏话等。

20世纪90年代末期,各个大制片公司如梦工厂、华纳兄弟娱乐公司、索尼影视娱乐公司、卢卡斯电影有限公司、环球影片公司、米高梅-联美娱乐公司等纷纷涉足动画界,使这一时期的美国动画异彩纷呈。1991年的《美女与野兽》(见图1-13)是此前唯一一部获得奥斯卡最佳影片提名的动画片。这部动画片的成功之处在于,对细节的描绘配合计算机设计的背景和手绘的人物造型为观众带来了近乎三维的立体感,镜头会恰如其分地拉伸和旋转,使影像动态十足。除此之外,将动画、音乐和舞蹈完美交融在一起,是迪士尼动画片取得成功的重要原因。1994年的《狮子王》赢得了全世界的关注,在很长时间内,这部动画片都是唯一一部进入票房前十的动画片。《狮子王》还赢得了第67届奥斯卡最佳电影配乐和最佳原创电影歌曲两项大奖。1995年,迪士尼公司与皮克斯公司共同推出了一部完全由计算机制作的动画片《玩具总动员》,该动画成为计算机动画的里程碑,开辟了数字故事片的先河。2000年,迪士尼公司独立制作并推出了《恐龙》,在生物学家的协助下,该动画细化了每一块肌肉、每一处皮肤和每一根毛发。极具视觉冲击力的画面和亦真亦幻的场景使之成为同类影片中较为复杂和壮观的一部。

图1-13 《美女与野兽》

这一时期的美国动画片的特点是:题材多来源于神话、历史传奇故事和名著,如《阿拉丁》和《大力士海格力斯》取材于神话,《风中奇缘》和《花木兰》取材于历史传奇故事,《泰山》和《钟楼怪人》取材于名著。此外,美国动画界还尝试了原创故事,如《狮子王》和《变身国王》。这一时期的美国动画片开始采用戏剧化的剧作结构,即开场、发展、高潮和结局的模式。对音乐的重视使剧情和音乐紧密结合。此时的迪士尼动画形成了两个发展方向:一个发展方向是写实化,人物取代动物成为主角,角色的行动路线出现直线和拐角,不再保持曲线运动和弹性变形;另外一个发展方向是因为20世纪90年代后期出现了大量三维动画片的角色,为了适应三维制作的特点,经典的柔体动物逐渐变为具有关节的动物或机器人。

第二节　美国动画片精品赏析

美国主要的动画制作公司有：迪士尼公司，成立于1923年，一直由华特·迪士尼掌管，1966年华特·迪士尼去世后，迪士尼公司先后由他的哥哥和女婿掌管，20世纪80年代雇用专业企业经理人麦克·艾斯纳接管公司，使得迪士尼公司重获新生；华纳兄弟娱乐公司，成立于20世纪20年代，20世纪30年代开始制作动画短片，1962年关闭了动画部门，直到20世纪90年代又重新开始制作动画片；梦工厂，成立于1994年，由原迪士尼公司高层领导人杰弗瑞·卡森伯格、音乐界泰斗大卫·格芬及著名导演史蒂文·斯皮尔伯格共同组建，所以公司名（DreamWorks SKG）中的S代表史蒂文·斯皮尔伯格，K代表杰弗瑞·卡森伯格，G代表大卫·格芬，梦工厂是唯一能与迪士尼公司抗衡的动画电影公司，从1998年开始陆续推出非常有票房号召力的大型动画片，2001年出品的《怪物史莱克》获奥斯卡大奖；皮克斯动画工厂，也称皮克斯动画工作室，一直致力于制作优秀的计算机动画作品，皮克斯动画工厂的技术一直领先于业界，公司的作品多次获得奥斯卡最佳动画短片奖、最佳动画长片奖及其他技术类奖项。

一、迪士尼公司：《花木兰》和《冰雪奇缘》赏析

回顾其发展历史，创造了动画片历史上诸多第一次的迪士尼公司1928年制作了世界上第一部有声动画片《威利号汽船》，1932年制作了世界上第一部彩色动画片《花与树》，1937年推出了第一部动画长片《白雪公主和七个小矮人》。1991年的《美女与野兽》是此前唯一一部获得奥斯卡最佳影片提名的动画片，1994年的《狮子王》获得了全世界的关注和好评，取得了前所未有的成功和辉煌，2000年的《恐龙》堪称好莱坞有史以来最具视觉震撼力的电影之一。早期的迪士尼动画片是米老鼠和唐老鸭的时代，中期和当代的迪士尼动画片是美女和羞答答的男同胞的时代，21世纪的迪士尼公司遭遇了前所未有的3D时代。无论哪个时代的迪士尼公司，在世界动画片历史上，都是最具价值和推动力的动画片公司，因为迪士尼公司所创造的动画形象陪伴着全世界一代又一代的儿童渐渐长大。

（一）《花木兰》赏析

《花木兰》于1998年出品，片长88分钟。中文版配音：李翔由成龙配音，花木兰由许晴配音，木须由陈佩斯配音。

中国传统故事的美国化
——动画片《花木兰》赏析

《花木兰》的题材来源于中国古代的女英雄花木兰替父从军的典故。花木兰的事迹被改编成多种文艺形式，如电影、电视剧和歌舞剧等，更有北朝乐府民歌《木兰诗》，此长篇叙事诗描写了花木兰乔扮男装替父从军，在战场上建立功勋，但不愿做官而选择回家团聚的故事，赞扬了花木兰勤劳善良和勇敢战斗的精神。但是，在美国拍摄的动画片《花木兰》中，这个故事被改编得更具西方的结构和意识形态，这体现在主题、主线、角色、造型、叙事、细节、意境及音乐等各个方面。

1. 主题：自我的追寻

在中国的历史传说中，花木兰是一个十分传统的古典女性人物，替父从军前还有伤感和被动，尤其体现在《木兰诗》中："唧唧复唧唧，木兰当户织。不闻机杼声，唯闻女叹息。问女何所思，问女何所忆。女亦无所思，女亦无所忆。昨夜见军帖，可汗大点兵，军书十二卷，卷卷有爷名。阿爷无大儿，木兰无长兄，愿为市鞍马，从此替爷征。""唯闻女叹息"一句的描写足以说明花木兰此刻的内心状态。但是在迪士尼公司的动画片中，花木兰化被动为主动，替父出征是为了对自我的追寻，是一种对自我价值的肯定。木须的行为动机也是对自我价值的追寻，在列祖列宗面前，它是一条无用龙，为了让祖先看得起它，给它晋级升官，决定出手帮助花木兰，以证明自己的实力。这也是美国动画片对中国传统文化进行本土化改造方面的一个显著特点。经过由历史传说到动画片这种形式的转变，原有的带有封建色彩的忠孝理念得到消解，使动画片中加入了更具时代感和深度的对人性层次的理解。

2. 主线：主辅线交叉

动画片的开场交代了匈奴入侵的大背景，于是才有了花木兰替父从军、屡立战功、荣返故里的一系列故事，这是构成本片的一条主线。美国影片的叙事传统是在一条主线的进行中，渐渐加入一条辅线，这一条辅线往往是一条感情线。英雄与美人的故事也是好莱坞经典的叙事模式。花木兰入伍后，在教官李翔面前是一员一无是处的小兵，威武的李翔因此对她不屑一顾，不甘心的花木兰奋起直追，取得了良好的成绩，在一次又一次的表现中，逐步得到李翔的认可。当花木兰的身份被揭穿后，李翔面临感情与忠诚的两难抉择，最终他选择了后者，于是离花木兰而去。当皇帝面临生命危险的时候，花木兰迎难而上，用聪明才智勇敢制敌，得到了皇帝的赏识。皇帝对犹豫的李翔说："这么好的姑娘可不是每天都有。"于是，李翔追随花木兰到了她的家乡，借还头盔的理由，在花木兰家人面前表露了心意。

辅线的加入也是对中国传统的美国化改造。中国历史上的花木兰立功还乡后受到了父母姊妹及乡亲的拥戴和欢迎。从《木兰诗》中可以了解到："爷娘闻女来，出郭相扶将；阿姊闻妹来，当户理红妆；小弟闻姊来，磨刀霍霍向猪羊。开我东阁门，坐我西阁床。脱我战时袍，著我旧时裳。当窗理云鬓，对镜帖花黄。出门看火伴，火伴皆惊惶。同行十二

年，不知木兰是女郎。"动画片以两个人拥有爱情作为大团圆结局。

3．角色：圆形人物

圆形人物的人物性格比较丰满，具有复杂性和多面性，更接近于现实人物，更能揭示出人物的内心。与圆形人物相反的是扁形人物，这类人物性格比较单调，好人没有缺点，坏人一无是处，缺乏人物性格的变化和多面性。

1）花木兰

美国传统动画片的女性角色往往貌美而又富有理想。随着时代的进步和文明社会的日益复杂化，人们所面临的困惑和压力与日俱增，再加上外来文化的多样化融合，人的心态和审美心理都在发生着变化，人们越来越厌倦童话般的爱情和完美的公主形象，因此，动画片中的女性角色的转变是必然的。扁形人物逐渐转变为圆形人物。在动画片的开始，穿着吊带背心和短裤的花木兰正在学习《礼记·昏义》："妇德就是谦虚，妇言是少说话，妇容还有……妇功"，还把这些教义写到了胳膊上当小抄，之后马上发现要守时间，于是开始慌乱地准备。花木兰让她的小白狗把粮食拉去给父亲，小白狗的形象很好地体现了花木兰的粗心大意，小白狗一头撞到了墙上，拉着的粮食也撒满一地，恰好被一群鸡吃掉了，一系列的反应塑造了花木兰粗心大意的女孩儿形象（见图1-14）。接下来的媒婆带花木兰相亲的片段更好地反映出花木兰的男孩子气和粗枝大叶的性格，在那只假冒吉祥物的蟋蟀的捣乱下，花木兰将媒婆气得怒发冲冠、火烧屁股之后又被浇成落汤鸡，于是媒婆怒吼花木兰："你实在是太不像话，你虽看起来像新娘，可是永远不会为你们家争光。"后来，花木兰对着水中的自己说道："看看我，我不

图1-14 花木兰和小白狗

能成为好新娘，也不是好女儿，难道说我的任性伤了大家？我知道，如果我再执意做我自己，我会让家人伤心。为什么我眼里看到的不是自己的影子？为什么我在此时，觉得离自我好遥远？我无法隐藏……内心真正的我，虽然努力地试过，何时才能够释放……内心真正的我，何时才能够释放……"此刻花木兰内心的沮丧也为她替父从军奠定了基础，即为了寻找自我价值。花木兰对着头盔中映照的自己说："也许我不是为了我爹，也许我只想证明自己的能力，希望当我揽镜自照时，就会觉得对得起自己。"（见图1-15）此时的自卑、不得志的花木兰与后来屡立战功、聪明机灵的花木兰判若两人，但是却塑造了一个真实的人物形象。而且转变的过程也顺理成章，刚入伍的花木兰在教官李翔的眼里笨拙、散漫又扭捏，之后，花木兰奋发图强，苦苦练习，最终征服了李翔。最后，屡立战功的花木兰获得了举国上下的叩拜和皇帝的嘉奖（见图1-16）。

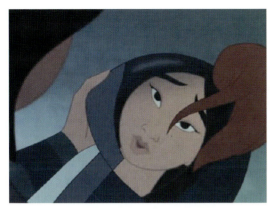

图 1-15　头盔中映照的花木兰　　　　　　图 1-16　屡立战功的花木兰

主角肩负着推动情节发展的重任。一个好的主角，既要吸引人，又要有层次、有个性。这部美国动画片把花木兰真正"女性化"了，而且加入了感情戏这一美国片不可或缺的元素，无论是小朋友还是成年人都觉得亲切可人，还能够反映出美国人对人性的态度：每个人都是有感情的，无论他是英雄还是平民百姓。而中国人更多的是严肃地将英雄高大化，最后在历史的长河中风化成一个古老的木乃伊。

2）李翔

李翔这个人物是因为本片爱情辅线的需要而加入的一个角色。李翔是花木兰的教官，他英勇善战，威武不屈，肌肉壮硕（见图1-17）。像所有的"办公室恋情"一样，上司与下属要展开一段恋情是预料之中的情节。但是，这部动画片没有完全按照观众的设想走，而是选择加入了很多心理的矛盾和内心的挣扎，从而加入了许多情理之中又意料之外的情节。在中国的历史上，花木兰是功成返乡后才被战友发现女孩儿身份的，而这部美国动画片为了感情辅线的需要，设计了李翔在营中发现了花木兰的性别特征后，在爱情与忠诚之间，出现了内心的挣扎。最后李翔选择了愚忠，离花木兰而去。此刻的李翔对于国家是忠诚的，而对于花木兰来说，李翔是冷酷无情的（见图1-18）。而且当花木兰告知李翔皇帝有危险，匈奴军队并没有被消灭的时候，李翔表现得执拗而又自负（见图1-19）。直到匈奴军队再一次出现时，李翔傻了眼。在花木兰聪明机灵的指挥下，匈奴军队被彻底消灭，皇帝得到了保护。此刻李翔表现出愧疚，面对楚楚动人的花木兰，脸上流露出害着的

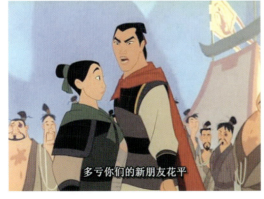
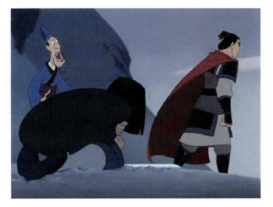

图 1-17　英勇善战的李翔　　　　　　　　图 1-18　恩断义绝的李翔

表情（见图1-20）。在皇帝的劝说下，李翔鼓起勇气，追随花木兰回到家乡，在花木兰家人面前表达了心意。李翔是一个虽然英勇善战但不乏含蓄内敛，有时又意气用事，过于执拗自负的圆形人物。

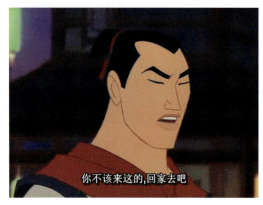

图1-19　执拗而又自负的李翔

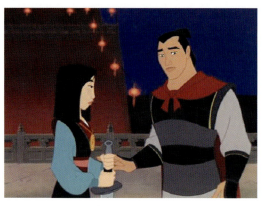

图1-20　害羞的李翔

3）木须

美国的动画片有固定的角色模式，主角的身边总会有一个陪伴他的配角，这个配角往往能够给主角带来温暖的感觉，对主角不离不弃，与主角荣辱与共，常常陪伴主角一起奋斗，而且大多充满喜感，类似于中国戏曲中的丑角，这个搞笑的黄金配角，常常让观众笑中带泪。怪物史莱克的身边有一头会唱歌的驴，《玩具总动员》中胡迪和巴斯光年周围的好朋友们个个出彩，《狮子王》里可爱的丁满也让人难忘。《里约大冒险》中的鹦鹉布鲁身边的"顾家好男人"巨嘴鸟拉斐尔虽不是主角，但让人很难想象如若没有它的情景。就连早期的《米老鼠和唐老鸭》里面的高飞都是这个模式下的成功角色。《变形金刚》中的配角达到了巅峰，时尚幽默的大黄蜂以其黄色的明亮造型为影片带来了良好的口碑。与擎天柱相比，大黄蜂更具亲民色彩，是平民生活里的小人物的代言人。这也验证了那句一直流传于动画迷口中的一句话：主角是用来推动情节的，配角是用来赚人气的。这说明动画片的成功至少来自两个方面的因素：一个是与情节发展相吻合、令人可信的主角；另一个是可集聚人气的活跃的配角。在《花木兰》中，也有这样一个插科打诨又讨好的配角：木须。而且这个配角是条"龙"的选择，也充分尊重了中国的文化，因为龙是一个最具中国特色的符号，而且还是花家先灵们的使者，敬重先灵是中国给世界留下的深刻印象。还有那只用来祈福的小蟋蟀，体现了中国人对天地的敬畏。

这条名为"木须"的龙是被列祖列宗贬斥的不得志形象，它为了争得家族地位，为了能够加官晋爵，决定帮助花木兰取得战绩，从而可以"一人得道，鸡犬升天"。怀着这个"自私"的目的，木须陪伴着花木兰从军（见图1-21），在这个过程中，木须表现出了忠贞和仗义，也逐渐认清自己，它觉得花木兰的目标很伟大，而自己只是为了一己之利，甚至编造了一封假信只为引发战争，好让自己有机会表现。但是木须也做到了与花木兰同舟共济、荣辱与共（见图1-22），是一个不折不扣的黄金配角。而且，木须语言幽默，聪明机灵，它出场后敲着锣对着列祖列宗叫道："大家起来，快起来，别偷懒了，要办正事啰，别睡

美容觉了。"（见图1-23）既幽默又不失亲切，还是对现实的映射。

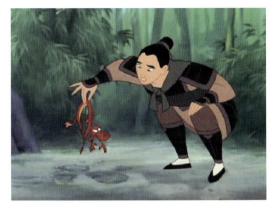
图1-21　花木兰和木须

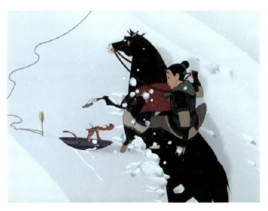
图1-22　木须与花木兰同舟共济

4．叙事：悬念与细节

1）悬念的设置

当花木兰的父亲发现花木兰擅自从军后，雨中与花木兰的母亲跪在院子里，说："得快追她回来，这要杀头的。"在此设下悬念，并成为影片叙事的一个助推力。花木兰的女性特征如何隐藏？训练的艰苦如何应对？洗澡时候的暴露如何解决？每一次危机的出现，都是因为开场设置的悬念，这些将观众的情绪缝合进叙事中。花木兰身份的秘密最先被李翔发现，在此又生成第二个悬念，李翔会如何选择？是选择爱情，欺上瞒下，还是选择尽忠职守，背叛爱情？在花木兰又一次立功后，皇帝赦免了她的罪过，并开导李翔，让他抓住机会。所有的悬念在影片结束时画上句号。

2）细节的运用

花木兰决心替父从军后，将一个木兰花的发簪留在父亲床头，当父亲发现这枚发簪后，得知她是假扮男生去参军。于是，父亲奔跑到院子里，因为下雨而不小心摔倒，手里的木兰花发簪掉到地上，父亲喊着"木兰"，此时近景是那枚象征着女儿身的木兰花发簪，远景是半开着的大门（见图1-24），营造出院子里还留有花木兰发香的氛围。

图1-23　木须敲锣

图1-24　木兰花发簪

入伍后的花木兰要经历艰苦的训练，其中一项是要射箭，将果子扎到树上。木须为了

帮助花木兰实现目标，将果子扎到箭上再射出去（见图1-25），这个小细节既反映了木须的爱耍小聪明，又提升了动画片的幽默感。

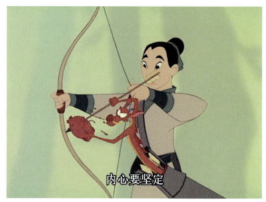

图1-25　幽默的细节

花木兰以蓝色吊带背心和一个大短裤的形象出场，正在背诵写在胳膊上的小抄，突然想起要去给父亲送粮食，于是匆匆忙忙地将装有粮食的袋子系在小白狗的身上。小白狗一溜烟开跑，一头撞到门口的墙壁上，摔了个仰面朝天，起来拖着袋子继续跑。袋子由于摩擦破了洞，粮食撒得满地都是，正巧路过一群小鸡，小鸡们伸出脖子开始啄粮食（见图1-26）。花木兰一路小跑跟着小白狗来到山上找父亲。有可能平铺直叙的情节，被巧妙的细节营造出幽默的氛围。

图1-26　幽默的细节：小鸡啄粮食

与匈奴第一次对峙时，花木兰利用一个火炮和山谷的地形，造成了一场壮观的雪崩，雪崩淹没了匈奴大军。当雪崩袭来时，强大的气流将木须一路向下赶，木须于惊险中试图寻找障碍物让自己停下来，当它发现两棵"小草"时，一把抓住，结果两棵"小草"是它的好伙伴蟋蟀的触须（见图1-27）。

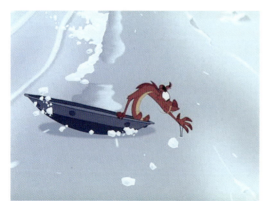
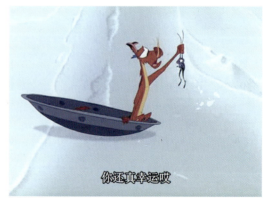

图1-27　幽默的细节：误把蟋蟀的触须当作救命的小草

把熊猫当坐骑（见图1-28），这种天马行空的想象力，只有好莱坞的动画创作者才可能有。

3）经典的对白

单于入侵，当大臣向皇帝奏明情况的时候，皇帝说："小兵也会立大功，有时候，一个人就是胜败关键。"（见图1-29）这句话既富有哲理，又为花木兰的出现做了铺垫，也预示着战况将由一位"勇士"扭转。

图1-28　把熊猫当坐骑　　　　　　　　　图1-29　君臣对话

当花木兰在媒婆的打击下郁郁寡欢地否定自我时，她的父亲说："天啊！今年院子里花开得真好，可是你看，这朵迟了，但等到它开花的时候，一定会比其他的花更美丽。"（见图1-30）这个内蕴丰富的比喻，既体现出浓浓的父爱，又暗示花木兰就像那朵迟开的花一样，一定会在某一刻绽放光彩。

图1-30　父亲对花木兰的教诲

被列祖列宗贬斥的木须一边敲锣一边叫醒沉睡的祖宗时，喊道，"大家起来，快起来，别偷懒了，要办正事啰，别睡美容觉了"（见图1-23），既幽默风趣，又跟时下人们的观念相吻合，巧妙又不失生活的趣味。

4）首尾的呼应

花木兰的出场情节与那群白鸡和那只小白狗息息相关，于是花木兰功成返乡时，也恰是本片的结尾处，白鸡和小白狗又一次悉数出场（见图1-31），这也是美国电影和动画片的经典之处：任何一个角色或道具的出现，都不是刹那昙花，都会自始至终贯穿于整个故事的情节中，而且对情节的发展起到辅助作用，既不显多余，又妙趣横生。

花木兰的内心想法始终是通过对着头盔映照出的面庞，配上她的内心独白表现出来的。头盔在这部动画片中起着关键的作用。当花木兰的身份被李翔揭穿后，李翔弃她而去，花木兰沮丧地对着头盔说："也许我不是为了我爹，也许我只想证明自己的能力，希望当我揽镜自照时，就会觉得对得起自己。"（见图1-15）这反映出本片的主题和花木兰内心的动机，即寻找自我价值。

 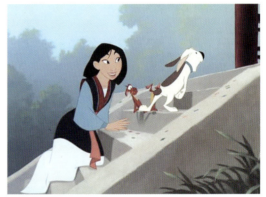

图1-31 结尾时的白鸡与小白狗

头盔不仅反映出花木兰的内心，在这部动画片中也是重要的"信物"。在花木兰大功告成，荣返故里后，李翔追随而来，说是为了还花木兰头盔（见图1-32）。

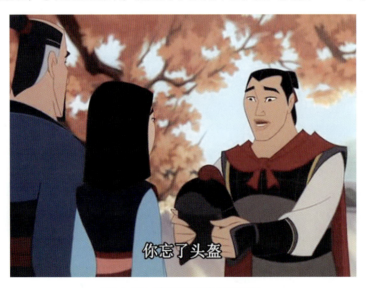

图1-32 李翔还给花木兰头盔

5）圆满的结局

在《木兰诗》中，结局是这样的："爷娘闻女来，出郭相扶将；阿姊闻妹来，当户理红妆；

小弟闻姊来，磨刀霍霍向猪羊。开我东阁门，坐我西阁床。脱我战时袍，着我旧时裳。当窗理云鬓，对镜帖花黄。出门看火伴，火伴皆惊惶。同行十二年，不知木兰是女郎。"结尾以揭开身份之谜收尾，少了一些抒情，多了几分隆重与仪式感。而动画片的结尾处，皇帝对李翔说："这么好的姑娘可不是每天都有。"李翔心领神会，千里迢迢地来到花家送还头盔。花木兰丢掉中国女孩的羞涩与内敛，直接问："你想留下来吃晚饭吗？你想永远留下来吗？"这算是一种美国版的中国人示爱，也是美国片对中国片大团圆结尾传统的尊重。

5．意境：水墨的写意

水墨片头的制作以大量写意式的水墨画作为背景，如山水、花草、庭院和田野。在色彩方面，将迪士尼动画通常的那种浓墨重彩与中国水墨画的轻描淡写相结合。巍巍雪山，茫茫雪海，战马奔腾，各种技术让人物流畅地运动在水墨山水之间，水墨赋予画面以灵动的气息和浩瀚的气势。但是，美国的动画片中水墨背景的使用并没有我国水墨动画的墨润宣纸的感觉，而是在写意的基础上融入了厚重感，前景和后景一致地彰显了浑厚的色泽，但少了几分潇洒缥缈，多了几分中规中矩。

经过美国本土化改造的中国题材的动画片，以其丰富的想象力和巧妙的叙事，让我们看到了对同一事件不同的阐述方式。中国人叙事委婉含蓄，美国人更多地运用悬念和细节，给人物注入了独立的灵魂，也给想象插上了翅膀。

（二）《冰雪奇缘》赏析

《冰雪奇缘》是2013年上映的迪士尼动画片，全片102分钟，由克里斯·巴克、珍妮弗·李导演。该片包揽了第71届金球奖最佳动画长片、第41届安妮奖最佳动画长片和第86届奥斯卡最佳动画长片等多项大奖；主题曲 Let It Go（《随它去》）斩获了第86届奥斯卡最佳原创歌曲奖。

<center>音乐与叙事的交响
——《冰雪奇缘》的音乐与叙事的关系分析</center>

Let It Go 的成功不单单是因为斩获了第86届奥斯卡最佳原创歌曲奖，电影原声带领跑美国公告牌专辑榜首，成为继《泰坦尼克号》之后最火爆的原声专辑，更体现在与叙事情节绝妙融合的关系中，歌曲不再是单纯的配乐，而是有力推动着情节的发展，揭示着全片的主题，或建立对话，或歌唱心声。

1．揭示主题

开场一曲 Frozen Heart（《冰冻的心》）用雄浑低沉的曲调和男低音的合唱展现了影片"爱、勇气与拯救"的主题。"This icy force both foul and fair"（这充满邪恶和恐惧的冰冷力量），"Has a frozen heart worth mining"（有一颗值得挖掘的冰冻的心），"So cut through the heart, cold and clear, strike for love and strike for fear"（那么把心切开，冰冷又清冽，为爱而战，为恐惧而挣扎），"See the beauty, sharp and sheer, split the ice apart and break the frozen heart"（看那美丽是多么锋利透明，劈开那块冰，

解开冰冻的心），"Hup! Ho! Watch your step！ Let it go"（小心点！随它去），此时的画面是整齐而且具有仪式感的凿冰场景（见图1-33），不时穿插着小男孩儿的出现，他是全片中非常重要的一个角色，在开场做铺垫。开场虽短，但音乐的加入丰富了叙事信息，又透视着积极的力量。

图1-33　具有仪式感的凿冰场景

2. 渲染气氛

长时间的交响配乐将影片的气氛时而烘托得紧张急促，时而渲染得俏皮活泼，时而洋溢着年少的无忧无虑，时而又彰显着姐妹亲情。

Fixer-Upper（《正待修葺的房子》）这首歌非常欢快，石兽精灵们用Rap说唱完的这首歌看似在讽刺Kristoff（克里斯托夫）一身毛病，就像亟须整修的破房子一样，却是在夸奖他内心的朴实可爱（见图1-34）。正是在这首欢快的歌曲的烘托下，Anna（安娜）和Kristoff才第一次真正意识到对对方的喜欢。如果没有此刻的交代和铺垫，后面Anna的醒悟，以及Kristoff冒雪返回的营救，就会缺乏一定的说服力。

图1-34　石兽精灵们渲染的浪漫气氛

3. 塑造角色

Do You Want to Build a Snowman？（《想去堆雪人吗？》）是全片最为精彩的一首歌，由妹妹Anna演唱。这首歌旋律简单，采用儿歌式的编排，符合Anna年龄不大的角色特征。

歌词看似重复，但通过递进式演唱，呈现了 Anna 对姐姐不断的追问，以及 Anna 的成长。曲调时而欢快，时而舒缓，对应着妹妹每次敲门前满心的期待，以及被拒绝后满腹的失望和委屈，令人顿生怜悯之情。这段歌曲先后采用童年、少年和少女三个声音呈现，诠释着童年的幼稚可爱（见图 1-35）、少年的调皮玩闹（见图 1-36），以及长大后的多愁善感（见图 1-37），让人们看到 Anna 的成长过程，从而完成了角色形象的塑造。

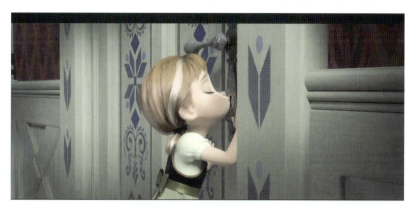

图 1-35　童年的幼稚可爱

图 1-36　少年的调皮玩闹

图 1-37　长大后的多愁善感

音乐配合画面中紧闭的房门和父母罹难的悲凉气氛，讲述着这一场分离是如何烙刻在姐妹俩的心上，带给她们孤独的童年。歌曲结尾处的画面尤其令人心痛，妹妹追问完最后一句"Do you want to build a snowman？"后，滑坐在地，音乐落下，影片立刻陷入沉寂。横移镜头交代姐妹俩分隔在一扇门的两侧，各自蜷缩而坐，随后一个俯拍镜头呈现被

冰雪夹裹、被寒冷肆意侵袭的姐姐（见图1-38），这是一个充满寓意的画面，姐妹真正的寒冷不仅是冰雪的天气，更是内心的疏远与孤寂，是姐姐冷漠下的无奈，也是妹妹被疏远后的感伤。

图1-38 俯拍镜头呈现被冰雪夹裹着的姐姐

Do You Want to Build a Snowman？这首歌在之前妹妹受伤后在雪地玩耍时出现过。困倦的姐姐因妹妹问"Do you want to build a snowman？"突然振作起来，欣然陪妹妹出去玩雪。前后同一句问话的呼应，却是应答与拒绝、欢闹与冷寂的不同反应。这首追问式的歌曲为影片接下来的剧情爆发积攒了膨胀的情绪张力。而且利用歌曲呈现，影片得以采用蒙太奇式跳跃剪辑手法，快速呈现姐妹的成长历程，略过烦琐直奔主题。一首简单的儿歌，成功地完成了叙事、抒情等诸多方面的过渡，反映了姐妹俩的人物性格和内心世界。

影片中有这样一首歌：For the First Time in Forever（《生平第一次》）。三年后，姐姐Elsa（艾莎）即将加冕为女王，苦闷的生活终于迎来了一丝希望。Anna高兴地唱着歌，她抱怨着过去无聊的时光，描述着今晚舞会上的光彩，她终于可以见到姐姐了。Anna第一段喜悦的歌声之后，由姐姐Elsa接续。音乐立刻变得哀沉，音调变低，节奏变慢。与妹妹相反，姐姐的歌声充满了紧张的愁绪，她在不断地自我叮嘱："Be the good girl you always have to be"（做个好女孩，必须得永远是），因为她生怕出错被人识破魔法。接下来，姐妹俩合唱，妹妹清脆的嗓音下掩映着姐姐沙哑的声音，姐姐的低吟交错着妹妹的欢唱，尤其是同一歌词的不同演绎，如"It's agony to await"（迫不及待），更加耐人寻味。此刻，姐妹两人因为误会，不能体察彼此的心境，所以处在两个相反的情绪中。妹妹因长久压抑后的释放而雀跃，姐姐却因突然的变化更加压抑自我。

For the First Time in Forever这首歌在之后姐妹两人冰殿相遇时再次启用（见图1-39）。同样还是姐妹两人的对唱，两位公主性格的不同此时再次得到放大。Anna乐观无畏，想尽力解救姐姐，所以她的歌声急切亮，充满希望；Elsa则恐惧犹疑，歌声中都是消沉和无望。最后，两人对话近似争执，歌唱节奏加快，背景音乐也越来越激烈。画面上姐姐躲藏后退，妹妹强势前进，风雪骤起，不断进阶加重的节奏把对唱推向高潮，又瞬间以夹杂着冰刃击墙的碎裂声的音乐落幕。如果不采用歌曲的形式，而是普通对话，那

么将不会有这样激烈的情绪张力,观众也就没有足够的体察角色的内心情感。

图1-39　姐妹两人在冰殿相遇

4. 表达情感

影片用 Love Is an Open Door(《敞开爱之门》)来表达情感。Anna 遇到英俊的王子后,两人迅速坠入爱河(见图1-40)。他们互诉衷肠,这是典型的迪士尼出品的王子与公主间的爱情瞬间。此时,主要场景虽是王子与 Anna 的美好瞬间,但是最重要的是为了引出姐姐 Elsa。开唱前,Anna 说小时候与姐姐非常亲密,但突然间姐姐却将自己"拒之门外"。所以,虽然王子的爱情之门已经打开,而姐姐的亲人之爱的大门还紧紧关闭着。

图1-40　Anna 与王子坠入爱河

影片也用 Let It Go 这首歌表达情感。Elsa 逃出宫殿,来到山林。呼啸的风声渐退,钢琴声起,铿锵有力,镜头全景俯瞰下的 Elsa 渺小卑微,在雪地中艰难地踽踽上行(见图1-41)。她用略带沙哑的声音唱着自己孤独的处境,有几分自怜自艾。但是她逐渐愤怒起来,声音开始充满力量,节奏也更快。她再一次唱起那些曾经对自己的叮嘱,却不似之前那样满腹犹疑,而是充满恨意。一句"Well , now! They know"干净利落地实现了情绪的转折。之后不断用两句节奏渐强的"Let it go"引领排比语句,宣泄内心的压

抑。通过歌词的相似和旋律的重复，实现情绪的表达。强劲的配乐结合画面上她肆意挥洒的魔法、开阔的步伐、坚定的表情，以及冰封的桥梁、崛起的宫殿，一个新的 Elsa 诞生了。她不再隐藏压抑，放手一切"随它去"，这一刻她只做自己。Elsa 尽情地释放自己，歌声坚决得更像是在宣誓，挥别过去，迎接未来。歌声落处是狠狠的关门声，稳准狠地收尾，一如现在的她，冰冷无畏。这首歌曲的配乐主要通过连接的钢琴重音完成，配合主人公激昂的情绪，给人一种饱满的力量感。歌词也同样振奋人心，因此成为影片外的大热单曲。不过，说到与影片的融合度，以及对剧情的推进意义，Let It Go 不及前面的 Do You Want to Build a Snowman？因为这首歌只是表达了一个单独时刻的情绪。

图 1-41　Elsa 逃出宫殿，在雪地中艰难地蹒跚上行

影片最终以 Vuelie（《大地之歌》）收尾，姐姐找到了破解魔咒的方法，为世界带来了温暖（见图 1-42）。此时采取这首北欧民歌作为配乐，虽然只有重复的"嘿……呀……"之声，但因简单而更具力量感，传递出旺盛的生命力。主人公历尽风雪，终于重归安全，观众也从紧张的心情中舒缓下来。为贴合这种踏实的心情，音乐从低沉平缓而起，好似吟唱，渐渐增强，然后如赞美诗般宏大平静，将气氛烘托得带有复苏的力量和重生的喜悦。而且民歌具备特别的神秘感和原始的力量感，呼应影片开头的长调，使这个故事似神话般具有感召力，产生一种更深刻的洗礼之感。

图 1-42　以 Vuelie 收尾，世界变得温暖

《冰雪奇缘》这部影片中的音乐在揭示主题、渲染气氛、塑造人物、表达情感等方面，都起到了应有的作用。最重要的一点在于，这些歌曲是为影片而存在的，不是为音乐而存在的，从而达到了与影片的高度契合。

二、梦工厂：《功夫熊猫》和《疯狂原始人》赏析

梦工厂成立于1994年，由原迪士尼公司高层领导人杰弗瑞·卡森伯格、音乐界泰斗大卫·格芬及著名导演史蒂文·斯皮尔伯格共同组建，所以公司名（DreamWorks SKG）中的S代表史蒂文·斯皮尔伯格，K代表杰弗瑞·卡森伯格，G代表大卫·格芬。梦工厂是唯一能与迪士尼公司抗衡的动画电影公司，从1998年开始陆续推出非常有票房号召力的大型动画片，2001年出品的《怪物史莱克》获奥斯卡大奖。梦工厂的动画片以最新潮的三维CG（computer graphics）技术、恶作剧式的搞笑手段和充满个性又有点怪的普普通通的角色，给人们以独特的感觉，赢得了原本沉溺于迪士尼动画的大批观众的喜爱。

（一）《功夫熊猫》赏析

《功夫熊猫》于2008年出品，片长92分钟。

<center>中国传统文化元素－西方文化内核</center>

《功夫熊猫》这部动画片是在中式自然环境、建筑、音乐、国宝、功夫等中国传统文化元素的背景之下，讲述西方的平民英雄诞生、生长、加冕的过程，体现了西方的价值观。美国的动画片，从《狮子王》《怪物史莱克》到《花木兰》，都运用超乎寻常的想象力和手段，建立起一个奇想王国，而取得成功的秘诀就像《功夫熊猫》里阿宝的鹅爸爸所做的面条一样，没有秘籍，一切都来源于天马行空的创造力和想象力，以及好莱坞培养出来的编剧们和导演们的叙事能力。

1．主题：每个人都可以成为自己的英雄

故事主要讲述了一只笨拙懒惰的熊猫阴差阳错地成为武林高手，降服敌人，造福一方百姓的励志故事。导演想要呈现的是"每个人都可以成为自己的英雄"的主题，希望通过熊猫阿宝的成长故事启示年轻人：只要努力坚持，梦想一定会实现。阿宝和师父的关系又蕴含着另外一层主题：尊师重道。这是一部既具有教育意义，又适合各个年龄层的观众一起观赏的经典之作。

2．主线：清晰流畅但单一平庸

本片叙事清晰流畅。小人物阿宝原本懒惰、平庸，机缘巧合地被封为"武林高手"，最终目的是对抗恶魔"大龙"。经过艰苦的训练，阿宝最终降服敌人，造福一方百姓。主线虽清晰流畅，但是与精彩的细节相比，略显平庸单一、无波澜，这也是擅长搞怪与娱乐的梦工厂出品的动画片普遍存在的问题。仅靠视觉效果和搞怪的细节，难以给人留下深刻的印象，更难以成为经典，所以动画片还应在叙事上下功夫。

3．角色：小人物的成长史

熊猫阿宝本是跟着鹅爸爸开面馆的平凡的小人物，懒惰、爱吃、还爱做梦，做梦都想

着打遍天下无敌手,成为武功盖世的大侠。在一场比武大赛上,阿宝本来只是为了看热闹,却阴差阳错地被选为神龙大侠,从此肩负起对抗大龙、拯救山谷的重任。爱吃是他的弱点,也是他练习武功的动力,他没有聪颖的天资,却有着最纯真的心灵。小人物的大梦想,小人物变成大英雄,一直是美国动画片的一大叙事特点,无论是《怪物史莱克》《花木兰》《浪漫的老鼠》还是这部《功夫熊猫》,都在用平凡的小人物演绎梦想的伟大与真诚。

另外五个武功高手是娇虎、金猴、仙鹤、灵蛇和螳螂,分别代表了中国功夫的五种象形武术:虎、猴、鹤、龙和螳螂。他们共同的敌人是一只叫作"大龙"的豹。豹是龙、虎、豹、蛇、鹤五种形拳之一。角色的选择和塑造符合中国功夫的精髓,这也正是这部动画片对选题来源即中国功夫的尊重。

人物造型颇具匠心,阿宝成为神龙大侠之前,一直跟着鹅爸爸卖面。鹅爸爸头上戴着一顶面条帽子(见图1-43),上面还插着一双筷子作为装饰,造型很贴合身份又极具幽默感。鹅爸爸在讲述完自己做面世家的身份后,给阿宝也戴上一顶代表"身份"的面条帽子(见图1-44)。

图1-43 鹅爸爸的面条帽子

图1-44 阿宝的面条帽子

4. 叙事:细节

1)细节的运用

当阿宝拿到《神龙秘籍》,正准备打开看的时候,惊恐夸张的表情吊足了观众的胃口,

也将观众的注意力转移到叙事中。阿宝表情夸张地表演完毕后，仔细一看，秘籍是空白的，于是要拿给不相信的师父看，师父说："不行，我没有资格看《神龙秘籍》。"言毕，立即抢过《神龙秘籍》，反反复复地左看右看、上看下看，这完全符合人物的心理，此处细节的细腻和精妙也正是美国动画片之所以吸引人的一大原因。在这里，设置了一个悬念：秘籍为什么是空白的？后来阿宝回家见到鹅爸爸时，谈起面条的祖传秘方，于是有了呼应，由鹅爸爸的口诠释了无字天书真正的用意：要做出特别的东西，你必须相信他很特别。所谓的做面条鲜汤的秘方，根本就不存在。这时候阿宝再次拿出《神龙秘籍》，秘籍中映照的是阿宝自己的脸（见图1-45），隐喻着阿宝也是特别的，只要他自己相信，这个细节的运用使这部动画片得到了哲理的升华。

图 1-45　秘籍中映照着阿宝的脸

阿宝出身于做面世家，做得一手好面。阿宝给五位武功大侠做面条吃的时候，巧妙地设计了一根面条挂在嘴唇上方，于是大侠们笑话他的面条"胡子"很像师父的胡子，阿宝随即模仿起师父曾经教训他的神态和语言："你成不了神龙大侠，除非你减掉四百多斤肉，天天刷牙……好好练习，没准哪天你也能长出像我一样的耳朵"，还把两个碗放到头上，模仿师父的大耳朵（见图1-46）。不巧，师父就在他的背后。当猴子报信说师父就在身后时，阿宝惊慌中将两只碗扣在胸前，吸掉面条（见图1-47）。当师父教训他的时候，两只碗先后落地，流畅自如地再次制造幽默。

图 1-46　细节的运用：将两个碗放到头上，模仿师父的大耳朵

图 1-47　细节的刻画与幽默的连续

美国的动画片擅长细节的捕捉，通常动物角色撞到墙或者被暴打后都会羽毛满天飞。在《功夫熊猫》中，当信使被监狱长猛拍一下后，一根大羽毛和众多小羽毛飞向天空，落到大龙身边（见图 1-48），这也为大龙越狱提供了条件。当羽毛落到大龙身边后，大龙用尾巴将羽毛卷到背后的锁眼中，开启了押解他的大锁（见图 1-49）。一根羽毛的细节设置，成为整部动画片的转折。

图 1-48　细节的捕捉：羽毛飞向天空，落到大龙身边

图 1-49　一根羽毛引发的血案

2）经典的对白

乌龟大师在仙逝之前，跟阿宝的师父说："你必须先抛开掌控一切的错觉，你看这棵

树,我没有办法要它随时开花,也没有办法要它提前结果……无论你怎么做,这棵树还是会长成桃树,就算你希望长出苹果和橘子,它也只会长出桃子。"(见图1-50)这句富有哲理的话暗示了阿宝的未来和命运。

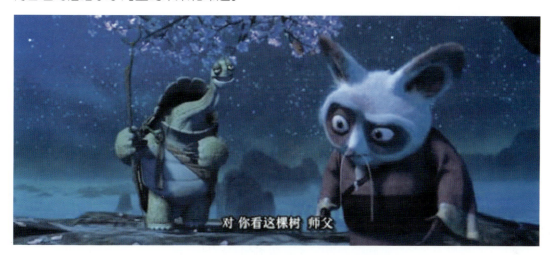

图1-50　乌龟大师与阿宝师父之间的对白

阿宝的鹅爸爸告诉他一个多年的秘密:所谓的做面条鲜汤的秘方,根本就不存在。要做出特别的东西,你必须相信他很特别。这也道出了无字的《神龙秘籍》的用意(见图1-51)。

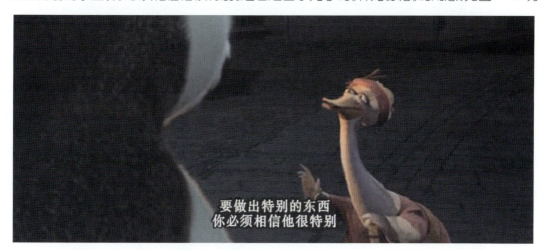

图1-51　鹅爸爸和阿宝之间的对白

3)圆满的结局

美国的动画片很注重人物性格的一贯性。阿宝是一只贪吃、懒惰的熊猫,他的贪吃和懒惰在动画片一开始就有所交代,而且,这种性格特点也是他成为神龙大侠的一个动因。当他靠着爱吃的"兴趣"修炼成功并打败全民公敌大龙后,与师父躺在池塘边,仍旧将吃的话题作为结束(见图1-52),这一贯的性格塑造了一个平凡真实、让人感动的形象——阿宝。动画片的主要受众是儿童,动画片也肩负着为少年儿童呈现更多美好事物的使命,这些决定动画片的结尾应该是轻松、喜悦的大团圆场面,可以感动,可以落泪,但是不能令人看后悲观绝望。

图 1-52　贪吃的阿宝

5．民族化风格

因为主题是中国极其具有代表性的民族元素——功夫和熊猫,所以,场景的设置也贴合中国国画的风格:注重留白和写意。留白让画面看起来通透有层次(见图 1-53),写意增添了画面悠远的韵味和脱俗的气质(见图 1-54)。

图 1-53　留白的通透

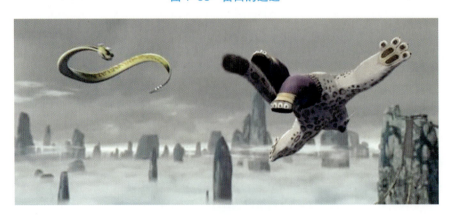

图 1-54　写意的韵味

虽然《功夫熊猫》选择了中国的民族元素,如水墨画意境的漓江风景、恢宏悠扬的中国弦乐、国宝熊猫,将中国武术精神演绎得炉火纯青,但是仍难掩饰西方价值观的强烈色彩。阿宝原本是一个很普通的小人物,懒惰、爱吃、平凡,但是经历了海选和仪式的过程后,出乎意料地成了神龙大侠,这个过程显示了西方一个经典的原则:规则的平等,相信

每个人都有机会成为英雄，但英雄往往又是命中注定的。在阿宝的成长过程中，有一个"复权退位"的重要情节，这与中国的叙事习惯是完全不同的。乌龟大师在选举仪式上指定熊猫阿宝就是神龙大侠后，如果按照中国的英雄成长模式，这个乌龟大师要一直存在，关键时刻要为阿宝指引方向，扮演一个重要的角色。但是在这部美国动画片中，乌龟大师完成选举的使命后，就消失了，而且选择了一种在中国很传统的方式——圆寂。那么，熊猫阿宝的成长有了足够自由的空间，这是希腊神话经典的叙事方式。另外，西方社会主张自由、平等与博爱。在自由的终极理想下，阿宝选择了与父命相违，追寻自己的梦想，这与中国的父父子子、君君臣臣的东方孝道是大相径庭的。阿宝作为正义的使者，他的最终胜利是美国英雄主义的精髓，但是这与主张仁义忠孝等的中国文化观念是不相符的。中国人对武侠的迷恋源于那种高尚的道德和情操，而西方对英雄的崇拜则完全是因为超强的实力和个人英雄主义。令《功夫熊猫》系列取得关注和诸多成就的主要原因是制作团队对于动画的敬业认真和对艺术的执着。《功夫熊猫1》的其中一个导演约翰·斯蒂文森为了了解中国文化，熟读了《道德经》和《论语》，深入研究了中国武侠片导演胡金铨，观摩了香港邵氏电影公司和嘉禾电影公司出品的每一部功夫片，其美术总监更是花了八年时间钻研中国的文化、艺术、建筑及山水风光。《功夫熊猫2》的主创人员还专程到位于成都的熊猫基地考察，然后才设计出婴儿熊猫和幼年熊猫那活灵活现的形象。孔雀王的太阳鸟图案炮弹的创作灵感来源于金沙遗址。特效师还花了很长时间研究粒子动力学和流体力学。

（二）《疯狂原始人》赏析

《疯狂原始人》是梦工厂挥别合作七年的派拉蒙影业公司后，由梦工厂制作，并由二十一世纪福克斯公司发行的首部作品。该动画片于2013年上映。由于反响良好，发行方将原定5月21日下线的《疯狂原始人》延期至6月6日。原始人咕噜家族，在充满探索精神和好奇心的女儿Eep（小伊）的带领下，来到了新世界，开始了冒险之旅。该片有着强大的明星配音阵容：尼古拉斯·凯奇为老爸Grug（瓜哥）配音，艾玛·斯通为女儿Eep配音，瑞安·雷诺兹为Guy（盖）配音。中国版更是吸引了梁家辉、范晓萱、黄晓明、俞红等明星配音。

高科技与原始文化构建的美丽世界
——《疯狂原始人》的叙事艺术

虽然影片讲述的是远古时代原始人在山洞里生活的故事，但这却是每个家庭千古不变的主题。虽然时代在变化，但是我们内心对于未知世界的恐惧与好奇、家人之间永恒的亲情是不会变的。这是一个老爸陪伴儿女成长的故事，他们之间虽然有一些摩擦，但是对新生代的妥协却是这个世界前进的根本动力。

1. 逃亡的主流命题

这是一个关于原始人咕噜家族集体逃亡的故事。关于逃亡的故事有很多，比如：《青蛙的预言》中因为洪水淹没一切，老海员由于粮仓变成了"诺亚方舟"而开始逃亡，等待着洪水退去后美好生活的来临；《冰河世纪》中冬季来临时各种动物为了躲避严寒而南迁，

地懒希德、猛犸象曼尼、剑齿虎迭戈三只格格不入的动物奇迹般地走到了一起，只是为了将一个人类的婴儿送到他的父母身边，他们在路上遇到了沸腾的熔岩、暗藏的冰雪、邪恶的阴谋，历尽了千辛万苦终于取得成功；还有《马达加斯加》中狮子亚利克斯远离故土非洲和几个好友在纽约过起了富足的生活，整日被欢呼声与崇拜声包围，还有香甜的奶油蛋糕，但是当特工企鹅出现后，马蒂的想法转变了，想要寻找故乡，探索新世界，于是一个人出走，亚利克斯等好友为了寻找马蒂来到了马达加斯加岛。这几部动画片的逃亡主题大多是人与社会、人与自然的冲突，但是极少能够体现出人类本质的欲望和好奇心，传达人类情感的深层意义和人与人自身冲突的命题，而《疯狂原始人》显然做到了。咕噜家族的女儿 Eep 是一个"不安分"的女孩，而父亲 Grug 却严格要求她天黑之前必须要回到洞穴，告诉她不要对任何事情产生好奇心，好玩的事都是坏的，因为好奇心会害死她，但是 Eep 却一直想要到外面的世界看一看。她在好奇心的驱使下深夜走出山洞，遇到了游牧部落的族人 Guy，Guy 凭借自己勇于探索的思维和大胆前卫的行为征服了这个咕噜家族最顽固的保守分子——父亲 Grug。经历了一场地震之后，咕噜家族失去了自己的家园，传统、保守的父亲 Grug 不得不带着家人寻找新的家园。这个故事中蕴藏着人类自身的矛盾，本质的欲望和好奇心这些深层意义也被挖掘得很透彻。

2．流畅的叙事节奏

《疯狂原始人》有着主流甚至普通的命题，却有着不俗的叙事手段。影片的一开始，女主角 Eep 以第一人称叙事的方式交代了人物的关系，这种出场的方式把观众迅速地带进情境。二维岩壁动画效果（见图 1-55）的呈现配合第一人称叙事，把高度密集的信息直观、高效地呈现出来，避免了通常影片开头不吸引人导致观众减少的情况，尤其适合注意力不集中的青少年观影群体，这是可以被广泛借鉴的一种经典模式。

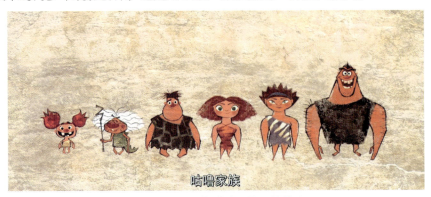

图 1-55 二维岩壁动画效果的片头

人物的鲜明个性和介绍方式是让观众迅速接受影片的一个手法。影片第一场戏的主要目的是介绍这个家族的几个主要人物的性格特征：父亲 Grug 传统、强壮、爱家心切，遵循着壁画上的规矩，严格地约束着家族，是个典型的父权形象；女儿 Eep 勇敢、叛逆，她的人物性格决定了整个叙事的进展，正所谓人物带着情节走；外婆癫狂顽皮；妈妈勤劳贤惠；弟弟胆小怕事；妹妹稚气机灵。这场戏除了介绍人物，还为整部影片埋下了伏笔：食物难以猎取，生活中有太多的危机和艰辛。不到十分钟，所有人物出场完毕，整个故事

的起因交代完成，配合运动的镜头、快速的剪辑、仿真的音效，使信息的表达和节奏感堪称完美，而且在影片开始前靠女儿 Eep 的独白设置了悬念，"我们家族能生存下来全靠我爸爸，他很强壮，他遵守画在岩壁上的规矩，告诉我们新的都是坏的，好奇是坏的，晚上出门是坏的，一句话，好玩的事都是坏的（见图 1-56）。欢迎来到我的世界，但是，这个故事讲的是这一切在忽然之间彻底改变，因为我们还不知道，我们生活的世界很快就要毁灭了，而岩壁上没有一条规矩告诉我们该怎么办（见图 1-57）。"

图 1-56　画在岩壁上的规矩

图 1-57　岩壁上没有一条规矩告诉 Eep 该怎么办

Eep 的独白表现出父亲 Grug 遵循岩壁上的规矩，并抛出悬念——地球要毁灭，可是岩壁上并没有一条规矩可以告诉他们该怎么办。

家族成员介绍完毕后，父亲 Grug 的性格在这一幕更加立体鲜明：家人轮流吮吸了蛋汁（见图 1-58），最后轮到父亲 Grug 的时候，蛋汁只剩一滴（见图 1-59），他说没关系，上周他已经吃过了。

图 1-58　家人轮流吮吸蛋汁

图 1-59　轮到父亲 Grug 吮吸蛋汁时，蛋汁只剩一滴

　　伏笔奠定之后，故事的前进需要冲突来推进。第二场女儿 Eep 要到外面转转的情节，构成了父与女的冲突，也是保守与现代的冲撞。但是，这并不是故事的终极理想，故事的终极理想是体现新与旧的对立，即整个世界的毁灭与重建。于是，女儿 Eep 外出后见到了男孩儿 Guy，为这部影片加入了咕噜家族逃亡之外的另一条感情线，这也是美国动画片常用的手法。Guy 的出现揭示了整个故事的外部冲突，即世界的毁灭与重建这个重要的信息，这也是故事的激励事件。

　　故事的中间部分，除了父亲 Grug 以外，全家人都接受了 Guy，这里设置了另一个悬念：Guy 将如何取得 Grug 的认同？ Guy 和 Eep 这对敢于冒险的年轻人改变了整个家族的观念，从洗澡到过迷宫，再到弟弟克服恐惧，连父亲 Grug 也开始想要创新，这是 Grug 接受 Guy 的一个信号。

　　父亲 Grug 虽然保守、愚钝，但却是个善良、有责任的人。他把家人一个个扔到绝壁对面，而自己独自面临被毁灭的境遇，这也把故事推向了高潮，刺激观众的泪腺。接下来父亲 Grug 与老虎之间的神交稳定了观众的情绪，然后走向次高潮，父亲 Grug 利用小红鸟制作了一个飞船，飞向对面的绝壁，这里也运用了之前的小红鸟铺垫。次高潮不同于主高潮部分的让人流泪，它激动人心，中间与老虎成为朋友的情节将高潮部分一分为二，一个主高潮、一个次高潮，避免了高潮部分太长让人心力交瘁，又兼顾了感动和轻松两种氛围。前面设置的伏笔都在高潮部分一一出现，这种串联的方式体现了叙事技巧的娴熟，也呈现了片尾激扬的仪式感。

3．强大的精神内核

　　这个家族在经历了新观念、新状况的冲击之后，从过去传统的躲避新鲜事物的故步自封，到敢于尝试挑战，再到学会自我思考和创新，象征着人类从原始蛮荒时代的愚昧逐步走向开化和智慧的整个过程。由咕噜家族透视着美国的家庭观念：无论有多大的分歧和沟壑，最终还是要厮守在一起。我们可以感知老爸 Grug 的传统和对家庭的责任，也可以感知 Guy 和 Eep 的先锋和反叛，但是这两股对抗的势力最终被家庭凝聚力融合汇聚。

《疯狂原始人》通过一种视觉盛宴的方式幽默而温情地告诉我们这样一个道理：在追赶时间的脚步里，真正驱使我们坚持下来的不仅是到达"明天"的梦想，更重要的是内心深处的爱。这是一部有泪点、有笑点、充满正能量的动画片，亲情和爱情的永恒命题在这部动画片中以一种更接近于真诚的方式呈现。画面精美考究，人物个性鲜明，故事情节层层推进，环环相扣，圆满而完整。正能量的主旨，无论是人物蜕变、英雄主义颂歌、大大小小的梦想，还是人间的大爱，一直都是美国电影的主旋律。

三、皮克斯动画工厂：《玩具总动员》赏析

1986年，史蒂夫·乔布斯收购了乔治·卢卡斯的电脑动画部，创立了皮克斯动画工厂。皮克斯动画工厂的名字把像素（pixel）和艺术（art）两个单词融合在一起，成为皮克斯（Pixar），正如皮克斯动画工厂一直坚持的艺术与技术完美结合的理念。动画片除了计算机特技之外，艺术的创意与非凡的想象力才是最关键的。皮克斯动画工厂一直秉持着好的故事是动画片成功的关键这样一个理念，创作者们为美国动画片的原创故事做出了杰出的贡献。皮克斯动画工厂的动画片特点鲜明：色彩艳丽，人物独特，性格丰满，这跟公司的文化和氛围息息相关，整个团队都酷爱动画片，童心未泯。巨大的办公场地布置得像一个游乐场，办公室里不仅有滑梯、游泳池，甚至还有迷你高尔夫场地。在皮克斯动画工厂里，你永远看不见"一本正经好好工作的员工"。这样的场景在皮克斯动画工厂的大楼里随处可见：几个艺术家在中庭的二楼进行叠纸飞机的比赛；另一些艺术家则拿着画稿、踏着滑板或是穿着溜冰鞋从一楼穿梭而过。早些年，《纽约时报》的记者拜访皮克斯动画工厂时曾如此记录：他们在办公室里坐着闲聊并大嚼零食，打电玩打得忘乎所以，甚至带着宠物狒狒来回走动，一旦看到陌生人，他们又立马装作忙碌的样子。正是整个公司轻松、活泼的气氛，使皮克斯动画工厂的工作人员从故事选材、脚本创作到人物刻画、技术制作都充满了创意，为全世界观众献上了一部部精彩的动画片和一个个鲜活的动画形象。除此之外，在技术方面，皮克斯动画工厂的技术一直领先于业界，其自行开发的RenderMan在许多电影中出尽了风头，此外，CG物理仿真技术的运用也为皮克斯动画工厂的地位打下了坚实的基础。皮克斯动画工厂只是内容生产商，而不具备发行渠道，其制作的动画片一直是交由迪士尼公司代理发行。由双方合作推出的《玩具总动员》《海底总动员》《超人总动员》等都是家喻户晓的动画片。2006年5月，迪士尼公司以74亿美元收购了皮克斯动画工厂，结束了二者十五年的恩恩怨怨，开始了新的征程。

《玩具总动员》是皮克斯动画工厂的动画系列电影，共三部。主角是两个玩具：牛仔警长胡迪和太空骑警巴斯光年。《玩具总动员1》是首部完全使用计算机动画技术的动画长片，于1995年在北美公映。《玩具总动员2》是皮克斯动画工厂首部续集影片，于1999年在北美首映。《玩具总动员3》是皮克斯动画工厂的首部IMAX影片，于2010年在北美上映。《玩具总动员》的胡迪警长由汤姆·汉克斯配音，巴斯光年由蒂姆·艾伦配音。

内容与技术的精妙结合

皮克斯动画工厂坚持以原创故事为基石的动画创作理念。《玩具总动员1》以非凡的

想象力和技术的完美呈现为无生命的玩具注入了人的性情和灵气。皮克斯动画工厂的动画片脱离了迪士尼公司早年所用的以动画取悦孩童的路线，他们宣扬着成人世界的命题与价值观：关乎寻找自我价值，关乎友情与亲情，关乎冒险与梦想，关乎小人物的命运。皮克斯动画工厂要为2岁至92岁的人创作动画片，这一追求从未改变。皮克斯动画工厂的巨大成功得益于他们自始至终对"故事""角色"和"世界"三个维度都必须完美的要求。

1．故事

皮克斯动画工厂几乎将整个拍片时间的三分之一甚至四分之三都花在故事的构建上，于是才有了《玩具总动员1》的精妙绝伦。

1）主线

这个故事是给孩子看的，所以并不复杂，起因是玩具家族的小主人安弟生日到了，有很多友人送来生日礼物，于是玩具家族面临着威胁。安弟的宠爱是所有人的目标，当真的来了一个威胁即巴斯光年之后，他成为众矢之的，而往往这个角色都极具人格魅力，一定会吸引并征服这个家族，那么，随之而来的威胁是这个家族原有的领袖即牛仔警长胡迪。这成为整个故事中一正一反、相互较量的两个角色，戏剧张力由此展开。故事的结尾一定是两个人经历千难万险，互帮互助，最终成为好朋友的大团圆结局。故事并不复杂，可贵的是，简单的故事中蕴含着扣人心弦的悬念、精妙的细节、可爱的角色和深刻的哲理。

2）悬念

当安弟生日，友人们纷纷送来礼物的时候，玩具家族倍感压力的时刻就是礼物被揭晓的时刻。特种部队被派去监视礼物，当礼物将要被拆开时，视线却被一个孩子挡住了（见图1-60），于是只能由地上的影子来猜测（见图1-61），为礼物遮上了一层神秘的面纱。而所有的信息都是通过一部对讲机告知玩具家族。不幸的是对讲机被碰掉到了地上（见图1-62），他们失去了联络，而此刻特种部队正要告知玩具家族安弟已经上楼（见图1-63），接下来情况会是怎样？悬念的层层设置，营造了紧张的气氛。

图1-60　一个孩子挡住了视线

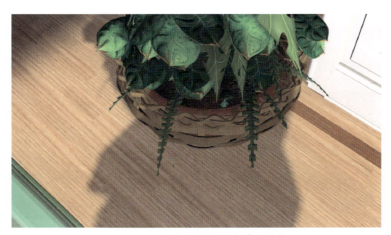

图 1-61　由地上的影子来猜测礼物

图 1-62　对讲机被碰掉到了地上

图 1-63　特种部队告知玩具家族安弟已经上楼

人物出场的方式也颇具悬念，由胡迪仰望只能看到巴斯光年的巨腿的镜头开始（见图1-64），然后镜头慢慢上移，巴斯光年的腰部、胸部、肩部逐渐出现在画面上，最后移至脸部，神秘人物终于出场（见图1-65），这也是好莱坞主角出场的经典方式之一。比如《辛德勒的名单》中辛德勒的出场，最开始就是由一系列细节的特写镜头和跟拍造成一种神秘感，之后才交代人物的面部。

图 1-64　胡迪仰望，只能看到巴斯光年的巨腿

图 1-65　神秘人物巴斯光年出场

3）细节

动画片一开始，蛋头先生就被卸掉了鼻子、眼睛和嘴（见图 1-66）。这对于看动画片的主要群体少年儿童的家长来说，是一种启迪：注意玩具标签，谨守上面的要求。

妙趣横生的细节运用是皮克斯动画工厂的动画片想象力最有说服力的一点。当蛋头先生将歪鼻子、歪眼睛的自己比喻成毕加索给火腿猪看时（见图 1-67），动画片所传递的不单是恶搞或者幽默，而是充满了趣味的知识。

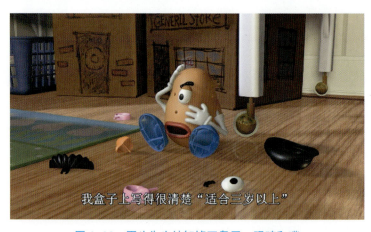

图 1-66　蛋头先生被卸掉了鼻子、眼睛和嘴

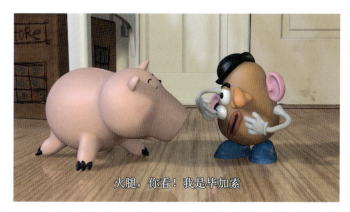

图 1-67 蛋头先生将歪鼻子、歪眼睛的自己比喻成毕加索给火腿猪看

生活小细节的启蒙也值得学习。当胡迪与巴斯光年跳上去往餐厅的车时,巴斯光年觉得后面的车厢安全性不是很好,于是跳上了副驾驶位,第一件事就是系好安全带(见图1-68)。于细节中进行启蒙,这跟很多电视剧和电影中司机开车不看路、打电话、与副驾驶位的人聊天的情况大相径庭。

图 1-68 巴斯光年跳上了副驾驶位,第一件事就是系好安全带

安弟的生日,有很多人送来礼物,这对玩具家族是极大的威胁。玩具们集结到窗口进行观察,原本欣喜地以为会是一个小件的(见图1-69),对于这个大家族的威胁性也相对较小,没想到,拿着礼物的朋友转换了一个角度,才露出了礼物的全貌(见图1-70),这个幽默的小细节呈现了玩具家族心理的起伏变化。

图 1-69 原以为礼物是小件的

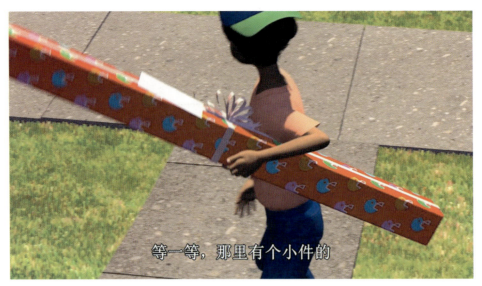

图1-70 转换角度后,露出了礼物的全貌

除此之外,转场也十分讲究,衔接得天衣无缝,光晕的质感变化、移动的特效、错落层级感等技术的运用也极其娴熟。

4)结局

当胡迪与巴斯光年经历了艰难险阻,最终双双空降到安弟的玩具箱子里时(见图1-71),正能量因此聚集,动画片理应呈现的美好在此刻聚集为一场对友情的赞歌。

编筐窝篓最重要的一环就是"收口",同样,美国的动画片也很注重元素的贯穿和首尾的呼应。因为动画片讲述的是玩具家族由于面临新玩具的威胁而展开一系列自我拯救的故事,所以动画片仍旧以面对威胁这一情节作为结尾。人物在经历了重重阻难和成长之后,内心多了一份豁达,可以以幽默的态度面对同样的事情。胡迪对巴斯光年说:"不管安弟得到的是什么礼物,都不会比你更糟了"(见图1-72),既表现出胡迪的幽默,也给故事一个完美的结局。

2. 角色

故事的主角是两个玩具:牛仔警长胡迪和太空骑警巴斯光年。这是好莱坞经典的人物设置模式:两个角色因为共同的争夺目标而互相较量,戏剧张力也由此产生。对于巴斯光年这个角色,创作者们借鉴了很多科幻电影中的人物原型,将他塑造为一个"被灌输了拯救宇宙的英雄记忆,却全然不知自己真实的身份只是一个玩具"的形象。

《玩具总动员1》开启了计算机制作动画时代的大幕。对于计算机制作的动画,其复杂程度主要取决于原始模型的建立。角色形象无论简单还是复杂,都是由一个个曲面或者平面"组装"起来的。如何利用这些曲面和平面"组装"成惹人喜爱的角色形象,考验着创作者们的想象力。粗制滥造的计算机动画片中,基本原型只有几个,被稍微改动之后成为成百上千的形象,而《玩具总动员1》中,所有的玩具都各具特色,没有相似或雷同,除了那些绿色的特种部队大兵,因为这是由玩具的真实情况决定的。除此之外,由于是一部完全由计算机制作的动画片,除了剧中的玩具之外,出现的孩子、父母、汽车等全部是

由创作者的想象力所创造的。

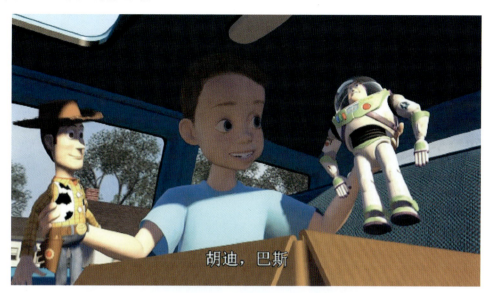

图 1-71　胡迪与巴斯光年空降到安弟的玩具箱子里

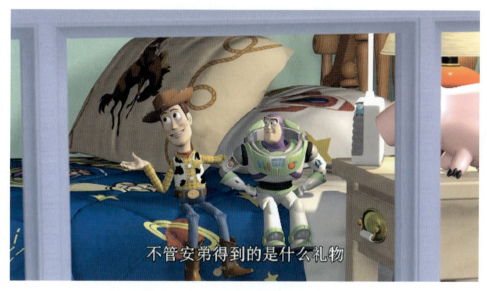

图 1-72　以豁达的态度面对同样的事情

3. 世界：价值观

"皮克斯式"的、性格有诸多缺陷的主人公在寂寞的冒险道路上，最终如何收获温情与梦想？或许结尾还要加一句："Adventure is out there"（冒险就在前方）。

当特种部队执行任务的时候，其中一员负伤掉队，喊着"走吧，别管我了！快走吧"（见图 1-73），而他的战友坚决扶着他一起逃亡，因为他的战友坚信"一个好军人绝对不会丢下战友"。

"团结就是力量"是我们的口号，在美国的动画片中，这也被一个又一个实际的行动得到了验证。当巴斯光年遇到危难的时候，玩具家族用连环猴串联起来进行营救（见图 1-74），展现了团结和友爱。

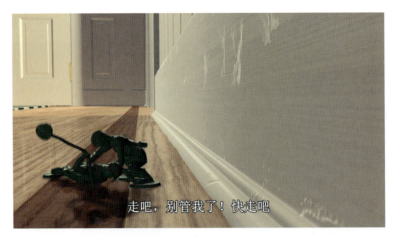

图 1-73　特种部队执行任务时，其中一员负伤掉队

图 1-74　当巴斯光年遇到危难的时候，玩具家族用连环猴串联起来进行营救

当玩具家族面临其他玩具的威胁时，胡迪说："我们被安弟玩了多少次并不重要，重要的是安弟需要我们的时候，我们就在他身边"（见图 1-75）。患难与共、尽忠职守的态度令人感慨。

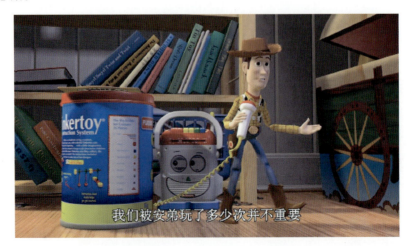

图 1-75　玩具家族面临其他玩具的威胁时，患难与共，尽忠职守

美国动画片经过长期的发展，形成了鲜明的特点。它以剧情为主，情节曲折，生动有

趣，人物性格鲜明，音乐优美动听，引人入胜，特别注重细节的刻画，做到了雅俗共赏，适合绝大多数观众观看。美国动画片多采用大团圆结局，努力满足广大少年儿童的心理需求。人物造型设计天马行空，大幅度夸张的表现手法，如大头、大眼、大手、大脚，成为被世界各国广泛借鉴的卡通模式。到了20世纪末，数字技术与电影技术相结合的方法使画面更加逼真，画面效果更加完美。善于塑造典型，推出动画明星，从1914年的恐龙葛蒂到1995年的巴斯光年，再到2001年的怪物史莱克，美国为世界动画艺术宝库推出了许多动画明星，这是任何一个国家都难以达到的。美国动画片在世界动画史上占有重要的地位，它一直引领着世界动画片的潮流和发展方向。

家庭——人类叙事永恒的母题
——《寻梦环游记》（原名 Coco）解读

《寻梦环游记》是皮克斯动画工作室的第19部长片，其制作班底曾经打造了风靡世界的《海底总动员》《玩具总动员》系列。《寻梦环游记》这一中译名并不准确，故事的核心并不是寻梦，而是对家的回归，即"寻根"。而英文名 Coco 更准确反映出故事的核心表达，在片中，米格的曾祖母名字叫 Coco，她是勾连虚幻与现实、人世与灵界的非常重要的连接点，而且这个名字能够反映出亲情的叙事核心："没有什么比家人更重要"。《寻梦环游记》的想象力跨越了生死的边界，建构了一个温情救赎的亡灵乌托邦。人们对已故之人怀着留恋和不舍，电影用童话般的世界满怀善意地给出了慰藉的答案：在另一个世界，亡灵对世人同样充满眷恋。

影片的主人公米格出生在鞋匠家庭，但他的梦想不是像父辈和祖先们一样做鞋子，他一直有一个音乐梦，但他的家族严厉禁止他喜欢音乐，因为他的曾曾祖父曾经因为音乐抛弃了他的家人，成为一个不被供奉在灵堂的亡灵。在米格追寻音乐梦时，因为触碰了歌神的吉他而踏上了亡灵世界，目睹了亡灵节已故之人都会返回人间与亲人团聚，但前提是在人间还有人祭奠或记得他们。米格在亡灵世界经历了喜悦、失落和伤心，最终他放弃了音乐梦想，在已故亲人的祝福下重返人间世界，在他用吉他弹唱曾曾祖父曾唱给曾祖母 Coco 的那首《请记住我》时，成功地唤醒了曾祖母的记忆，使她记起了她的父亲，于是她的父亲可以在亡灵节重返家人身边，而此时，米格的家庭也不再抵制音乐，一起放声歌唱（见图1-76）。

图1-76 影片结尾已故亲人携手唱起歌

1. 空间：墨西哥城与亡灵世界

故事的背景是与美国相邻的墨西哥城，取材于墨西哥传统的亡灵节。皮克斯的团队为了能够植根于真实世界，专赴墨西哥走访大小城镇，体验当地的民风和传统，拜访家族制鞋匠，因而影片从色彩、景观、食物、民俗，甚至细微到建筑、剪纸（见图1-77）、纸雕怪兽等，都真实贴近墨西哥城真实的景况。从电影一开始的剪纸，到原型为墨西哥木雕神兽的爱波瑞吉，再到墨西哥钟爱的亡灵节和万寿菊，无一不是还原了墨西哥最真实的人文风情。

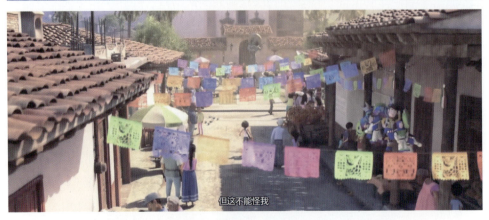

图1-77　影片开场的剪纸动画以及片中随处可见的亡灵节剪纸

影片中的小镇广场，是经常举行盛大活动的空间，也是墨西哥村庄生活的日常景观。

村庄是大多数墨西哥人生活的行政和地理单位，尤其是墨西哥南部地区，造就了墨西哥一百多个魔幻小镇，在这些小镇中，村民多以农业、畜牧业和手工业为主，直到现在。墨西哥的经济支柱多是家族式的中小型公司，其中绝大多数以做鞋为主，这是米格家族背景的渊源。影片中的小镇名为圣塞西莉亚，它并不是真实存在的小镇，而是墨西哥信仰中音乐守护神的名字。亡灵世界（见图1-78）的原型是墨西哥的瓜纳华托，在这个亡灵世界里有一个巨大的摩天大楼（见图1-79），从上至下展现的就是墨西哥欠发达的南部、商业繁华的中部和工业密集的北部。整个亡灵世界是垂直结构的，与现世人间的水平排布形成鲜明的空间差异。

图1-78　亡灵世界

图1-79　亡灵世界的摩天大楼

2. 死亡：存在本质与勇敢探讨

电影中面对死亡的方式，不同于我国很多地区的忌言死，也不同于日本的达观，而是在达观基础上的直面和欢庆，是镇痛剂，也是强心剂。他们举办盛大舞会或音乐节，把亲人的照片供奉在灵台（见图1-80），摆放鲜艳的万寿菊和烛台，载歌载舞，迎接已故亲人回家，共享心灵团聚时刻。

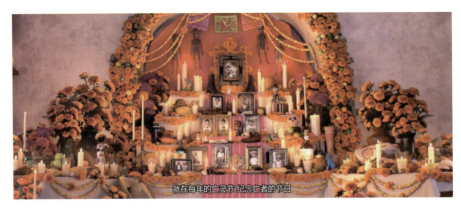

图 1-80　供奉已故亲人的灵台

影片中铺天盖地的橙色花朵，以及流淌着花瓣的橙色亡灵桥（见图 1-81）中的花都是万寿菊。万寿菊也叫亡灵节之花、死亡之花、阿兹特克菊，原产于墨西哥，在坟地和祭坛上被大量使用。这些花朵在片中仿如时间隧道，凭借独特的气味和耀眼的颜色，引领亡灵穿越于亡灵世界和真实世间，找到回家的路（见图 1-82）。

图 1-81　亡灵世界的亡灵桥，已故亲人通过这座桥与在世亲人重逢团聚

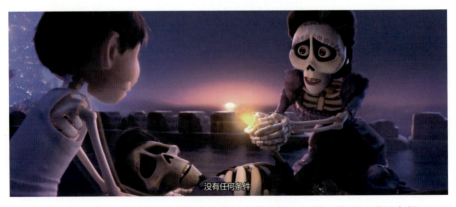

图 1-82　在亡灵世界接受已故亲人的万寿菊花瓣和祝福，就可以重返人间

在墨西哥传说里人有三死：第一死是自然死亡，完成最后一口呼吸，停止了思考；第二死是躯体被安葬，从社会上消失了，从此社会上不再有他的位置；而第三死是再也没有人记得的时候的灵魂毁灭，也是终极死亡。《寻梦环游记》正是用这一点构成最后一分钟营救的叙事模式，展开对终极死亡的拯救，也让人对躺在吊床上因不再被人记得而灰飞烟

灭的无名老人心生怜悯（见图1-83）。

图1-83　躺在吊床上因不再被人记得而灰飞烟灭的无名老人

3. 主题：回归亲情与寻根之旅

在人类叙事艺术的历史上，有一些叙事对象具有永恒的性质，出现在不同的时代、国家和民族作家笔下，形成连接人类精神的共同纽结，成为人类文化的母题。家庭，就是一个十分重要的文化母题，铭刻着民族的文化心理密码，在历史长河中延续与变迁。无论皮克斯动画的故事外壳如何推陈出新，其叙事的内核始终没有改变，一个孤独寻梦的孩子，如何学会拥抱这个并不完美的世界，主题始终围绕亲情、友情与童年追忆。《寻梦环游记》仍旧是一个孤独寻梦的男孩儿米格，抱着音乐梦想，穿行在人世与亡灵世界之间，拯救行将被忘记的灵魂，当然也是拯救人类永恒的恐惧。《寻梦环游记》用童话般的亡灵世界，注入了墨西哥家庭观的内核，诠释了"爱的反义词不是恨，而是遗忘"！真正能够延续记忆和生命的，不是血缘，而是只要发生就会留有印记的"爱"。米格最终凭借已故家人亡灵的祝福穿行回人世间，看似放弃梦想，实则是回归比梦想更加重要且伟大的家庭和爱。在生死面前，只有爱是永恒不变的真理，爱是漂泊灵魂的归途。放弃执着追求的梦想的米格，最终赢得了家人对他梦想的支持，皮克斯用坚定的口吻告诉观众：当你为了家庭、为了爱付出一切的时候，你值得拥有这个世界上最美好的东西，奇迹一定会因你的感召而出现。影片的最后，米格幸福地再次弹奏起曾曾祖父曾唱给女儿可可（Coco）的《请记住我》（见图1-84），这就是童话的色彩，也是爱的模样。

图1-84　米格弹奏起曾曾祖父曾唱给女儿可可的《请记住我》，唤醒了曾祖母可可沉睡的记忆

该片的音乐团队是曾创作出《冰雪奇缘》中获奖歌曲 Let It Go 的克里斯汀·安德森 – 洛佩兹和罗伯特·洛佩兹两位音乐人。负责影片整体配乐的大师迈克·吉亚奇诺，他也曾为《飞屋环游记》创作配乐，并拿到了奥斯卡最佳原创配乐。皮克斯制作团队还不惜一切代价请到了墨西哥最优秀的五十多位音乐人，用到大量墨西哥本土乐器，力求音乐的渲染更加带有墨西哥城文化，就连主角米格弹吉他时的手法都严格按照现实模拟完成，做到了细节的真实。

诺贝尔奖得主墨西哥作家帕斯说过："死亡是墨西哥人最钟爱的玩具之一，是墨西哥人永恒的爱。对于纽约、巴黎或是伦敦人来说，死亡是他们轻易不会提起的，因为这个词会灼伤他们的嘴唇。然而墨西哥人却常把死亡挂在嘴边，他们调侃死亡、爱抚死亡、与死亡同寝、庆祝死亡。"

Donghua Shangxi

第二章
日本动画

第一节　日本动画概况

日本的许多动画都是由漫画改编而来的，所以动画和漫画的发展密不可分。

日本是 20 世纪 70 年代崛起的动漫大国，日本的动漫从业人员总是把"内容产业"这个词挂在嘴边，内容产业是国家软实力的主体。日本对动漫产业高度重视，认为动漫产业较其他产业更能带来经济效益和社会影响，也更能加深世界各国对日本文化的理解，所以将其定位为"积极振兴的新型产业"。日本经贸部还在 2003 年成立了内容产业全球策略委员会，以促进和协调数字内容产业的健康发展。内容产业涉及动漫游戏、影视、音乐、出版等领域，影响最大的无疑是动漫和游戏这两个领域。日本动漫将目标准确地定位为"文化输出"。相对于美国动画来说，日本动漫管理流程相对简单，成本较低，以 1∶2 的成功比远远超过所谓的"hit business"①。日本动漫作品以巨大的数量、鲜明的民族特色和独特的艺术风格在世界动漫市场独树一帜，吸引着全世界数量庞大的粉丝，无论产品数量还是制作质量，都占据着国际动漫第一把交椅。

日本动画的发展过程大致可分为四个阶段：1917—1945 年的萌芽期、1946—1973 年的探索期、1974—1989 年的成熟期和 1990 年至今的细化期。

一、萌芽期（1917—1945 年）

1917 年，下川凹夫摄制了《芋川掠三玄关·一番之卷》，北山清太郎制作了《猿蟹合战》，幸内纯一创作了《塙凹内名刀之卷》，这三部是日本动画的开山之作，其中，下川凹夫创作的《芋川掠三玄关·一番之卷》被公认为日本的第一部动画片。下川凹夫、北山清太郎和幸内纯一三人年龄相仿，各有一套卡通漫画理论，对日本的动漫有启蒙的作用。

1933 年，由政冈宪三和其学生懒尾光世制作完成的日本第一部有声动画片《力与世间女子》诞生。第二次世界大战期间，懒尾光世拍摄了"桃太郎"系列动画片，鼓吹侵略，夸耀日本军国主义，其代表作是 1944 年制作的《桃太郎·海上神兵》。

二、探索期（1946—1973 年）

1945 年，日本战败后，反战题材的动画片颇受欢迎且影响深远，进行反战题材创作

① hit business：20 个赢 1 个，赢的 1 个足够挽回另外 19 个的损失。

的代表人物是被日本动画界誉为"怪人"的动画大师大藤信郎，他于 1927 年拍摄制作了黑白版的《鲸鱼》，并于 1952 年摄制完成了彩色版的《鲸鱼》，该部动画片成为首部获得国际大奖的日本动画片。大藤信郎把在中国流传数千年的皮影戏和日本独有的千代纸[①]结合起来绘制动画，创作了《马具田城的盗贼》(1926 年)、《孙悟空物语》（1926 年）、《珍说古田御殿》（1928 年）、《竹取物语》（1961 年）等。大藤信郎在日本知名度极高，他过世后，由他的姐姐将遗物捐给日本大学艺术学部和电影中心，并用遗产设立以大藤信郎名字命名的奖项"大藤赏"，这个奖项一直是日本动画界的最高荣誉，其宗旨是表扬最优秀的动画或鼓励新人和独立制片公司。

20 世纪六七十年代，手冢治虫成为日本动画界的标志性人物，被誉为"漫画之神"。他创作了一系列精美的动画片，将日本动画片的水平提升到前所未有的档次。他也是日本第一位推行助手制度与企业化经营的漫画家。代表作品包括《铁臂阿童木》（1963 年）、《森林大帝》（1965 年）等。1966 年，手冢治虫创作了《展览会的画》，开始对实验性动画片进行探索。手冢治虫与中国有着千丝万缕的联系，在青少年的时候，他曾经看过万氏兄弟制作的《铁扇公主》，因为受这部作品的影响而下决心从事动画片的制作。手冢治虫访问中国时，曾特意拜会了一向崇敬的万籁鸣前辈。手冢治虫生前最后的动画作品就是《我的孙悟空》。

三、成熟期（1974—1989 年）

20 世纪 70 年代初期，日本涌现出大批科幻机械类动画创作者，代表人物有松本零士、富野由悠季、河森正治、美树本晴彦等。其中最著名的是"高达"系列的创始人之一富野由悠季，他执导了《机动战士高达 0079》（1979 年）、《机动战士高达：夏亚之逆袭》（1988 年）、《机动战士高达 F91》（1991 年）、《机动战士高达逆 A》（1999 年）等。1982 年，河森正治为《超时空要塞 Macross》担当机械设定师，开始崭露头角，随后导演监制了"超时空"系列的剧场版动画影片。

这一时期的宫崎骏摆脱了科幻机械类动画风格的局限，以剧场版动画为契点，走出了一条"宫崎骏式"的唯美、自然、清新的路线。1984 年的《风之谷》奠定了宫崎骏日本动画宗师的地位。2001 年的《千与千寻》获得了第 52 届柏林国际电影节金熊奖和第 75 届奥斯卡最佳动画长片奖。宫崎骏的著名作品还有《卡里奥斯特罗之城》（1979 年）、《天空之城》（1986 年）、《龙猫》（1988 年）、《魔女宅急便》（1989 年）、《红猪》（1992 年）、On Your Mark（1995 年）、《侧耳倾听》（1995 年）、《幽灵公主》（1997 年）、《哈尔的移动城堡》（2004 年）、《悬崖上的金鱼公主》（2008 年）、《借东西的小人阿莉埃蒂》（2010 年）等。

① 千代纸：起源于京都，由奉书纸所制成，是一种十分昂贵、只提供给皇室使用的纸。日本绘者在封建时代用千代纸上的图纹抒发生活上的欢愉与痛苦，所以千代纸反映着那段诗意般动荡不安的年代。在早期，千代纸被当作色纸使用，后来则集结成短册用来写诗，有些妇女则喜欢随身携带，用来包装书本、香料或化妆品。

四、细化期（1990年至今）

20世纪90年代，日本动画产业进一步完善，日本动画出现了明显的细化，种类、形式、内容、题材及从业人员都发生了变化。随着动画风格的变化，日本动画进入了细化阶段。

日本动画细化为很多种：有以浅香守生为代表的美少女动画，如《魔卡少女樱》（1998年）、《人型电脑天使心》（2002年）、《银河天使》（第一部2001年，第二部2002年）；有以大地丙太郎为代表的搞笑动画，如《水果篮子》（2001年）；另外，押井守创作的《攻壳机动队》（1995年）自成一种风格；今敏创作的《千年女优》（2001年）采用了扑朔迷离的叙事手法，探索了一种全新的动画表达方式。

科技发达、经济繁荣、国力强盛、民众富足是日本人得以炫耀的资本，而国土狭小、资源匮乏、地震频繁、人口密集所带来的隐忧和恐惧又是笼罩在他们心灵深处永远挥之不去的阴影，加上日本右翼势力中根深蒂固的军国主义情结和称霸世界的侵略野心，都深刻地影响着日本动漫的题材和审美取向，这也正是部分日本动漫充斥着暴力、武士道精神、色情等的根本原因，不乏许多为博人眼球的粗制滥造之作。日本动漫产业已经形成一套完整、成熟的独特商业运作体系，寻找卖点、注重商业性是日本动漫的突出特点。

第二节 日本动画片精品赏析

日本的动画制作公司群雄林立，其中的代表有东映动画公司、吉卜力工作室、GAINAX、SUNRISE等。而更重要的是日本的老、中、青三代动画家，他们运用天马行空的想象力和细腻的人文关怀精神，创作出了伴随着世界儿童成长的优秀动漫作品。

一、手冢治虫：《铁臂阿童木》赏析

手冢治虫（见图2-1）被日本漫画界称为"漫画之神"，是日本著名的漫画家、动画家、医生、医学博士。他是日本第一位推行助手制度与企业化经营的漫画家，也是全世界著作最多的漫画家，他一生所创作的漫画作品高达15万页之多，在巅峰时期，同时执笔13部漫画作品。代表作品有《铁臂阿童木》《怪医黑杰克》《森林大帝》《火之鸟》《佛陀》等。他有着旺盛的创作热情和不竭的灵感来源，而且时刻保持充电的状态，坚持每年抽空看300部电影。作品中对人性的哲学思考，以及对"生命"和"心灵"的重视使手冢治虫的漫画流传于后世，影响了一代又一代青少年。手冢治虫的极大影响力感召了如藤子·F·不二雄、石森章太郎、赤冢不二夫等当年的创作新秀加入漫画创作的队伍中，为日本的动漫市场增添了各式各样的风格。1989年2月9日，手冢治虫因胃癌逝世，当时

他正在画桌上赶稿，享年 61 岁。他在逝世前所说的最后一句话是："给我一支铅笔"。

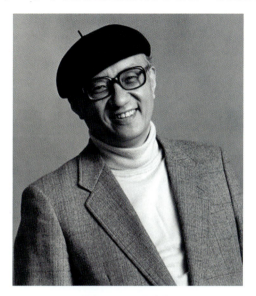

图 2-1　手冢治虫

《铁臂阿童木》是手冢治虫的首部连载作品，也是日本动画史上第一部 TV 动画剧集，1951 年 4 月开始连载。1952 年 4 月份，《铁臂阿童木》在《少年》漫画杂志重新开始连载。1961 年，手冢治虫创办了虫制作公司，首次把《铁臂阿童木》制作成动画片，该动画片从 1963 年元旦起在电视台连续播放四年，创下了前所未有的高收视率。《铁臂阿童木》成为第一部真正意义上的日本国产电视动画片。1980 年，《铁臂阿童木》被日本电视广播网公司再次拍摄为新版彩色动画片，共 52 集，同年被引入中国，在中央电视台播放，开创了中国播放外国动画片的历史。2003 年，该动画片第三次被重新制作并于 2004 年在中国中央电视台少儿频道播出。2009 年再次推出 CG 版电影。

<h3 style="text-align:center">隐忍含蓄的东方风格</h3>

手冢治虫的《铁臂阿童木》以其丰富真情的叙事和细腻精致的手法影响了包括宫崎骏在内的一大批观众。由其所创造的"三帧"[①]模式更好地解决了资金不足的问题，也因此注重叙事和内心的情感表现。他认为：只要故事好，就算是两张纸片也一样可以吸引人。因此，手冢治虫减少角色的动作，赋予作品很强的故事性，使作品与观众形成强烈的内心情感呼应，这种方式至今仍然被日本动画界使用。

1．叙事手法的独到

1）角色形象的特征

角色的二维处理看似简单，却让角色具备鲜活的生命力，以至于观众根本不会在乎其视觉上"立体"与否。阿童木在视觉呈现上是个不折不扣的简单二维图像，可观众却能够感受到他是一个十分勇敢、坚强和善良的孩子，甚至是有血有肉的鲜活生命。反面角色通过变形的线条和丑陋的颜色表达出强烈的情感特征。

① 三帧：眨眼三帧和说话三帧。

日本动画片中的男主角,如果是个正面角色,大部分都是身材魁梧高大,英气逼人;女主角则善良天真,有着好身材、瓜子脸、大眼睛(见图2-2)和樱桃小嘴。在《铁臂阿童木》中仍然采用了好人无瑕疵、坏蛋则十足丑恶(见图2-3)的扁形形象。这是一种单面性的好人极好、坏人极坏的角色塑造方式。这种方式能够呈献给孩子们一个黑白分明的价值观,但扁形人物通常性格单一,很难触碰到人的真正灵魂。

图2-2 大眼睛形象

图2-3 反面形象的夸张与丑陋

每一集故事都采用了正反势力对抗的模式,最终以正义力量取胜为结局。第二集《阿童木对亚特拉斯》中,阿童木和亚特拉斯之间的较量构成这一集的主线。亚特拉斯死后在第五集中复活,再一次成为邪恶力量。第三集《机器人马戏团》中,阿童木被马戏团团长胁迫签了卖身契,需要冒着生命危险为观众表演高压秋千穿越,本集的主线是阿童木如何冲破危险,逃离马戏团,而这也正好构成戏剧的悬念。第四集《拯救同学》中,阿童木走进学校成为一名学生后遇上班级竞选班长的大事件,坏同学四部垣由于落后阿童木一票而落选班长,于是由他妈妈出面要将阿童木赶出学校。四部垣和他的朋友被困于摩天轮,因为被阿童木用超能力解救出来而被感化,这也是正义与邪恶之间的较量,最终以正义战胜邪恶作为结局。第六集《机器人岛》中,来自机器人岛的恶魔撒旦是这一集的反面力量,他要将逃到人间的奥德蒂公主捉拿回机器人岛。其实机器人岛上的灰户博士才是真正的幕后黑手。第七集《科学怪人》中,力大无比、强壮魁梧的科学怪人因为被坏人思坎克操纵而为非作歹、偷拐抢骗,损坏了机器人的名声,全城的机器人被迫摘掉了能源放置于仓库中,阿童木也难逃其责。最终,当茶水博士改造了回路之后,由阿童木将这个改造回路装到科学怪人身上,阿童木再一次带着使命出发。这又是正义与邪恶的较量,也使得动画片具有戏剧冲突。

2)系列片形式的前后呼应

《铁臂阿童木》以系列片的形式将故事联系在一起,具有很强的剧情性。每一集各自

独立，都有小的主题，比如第三集《机器人马戏团》中，这一集将场景设置在马戏团，由坏团长这一反面力量对阿童木形成威胁。阿童木要冒着生命危险穿越高压秋千，他的目的是逃出这个马戏团。第四集《拯救同学》中，适龄的阿童木要走进学校学习知识，恰好遇上班级竞选班长，矛盾也因此展开，坏同学四部垣因为落后阿童木一票而落选班长，也因此与之结仇，四部垣的妈妈到学校威胁校方开除阿童木。这部动画片的主要受众是青少年儿童，所以呈现出善心向善是极为必要的。因此，故事中设置了这样的情节：四部垣在跟他的朋友玩高空旋转过山车的时候，遇到机器故障，场面十分危急，由于阿童木的及时出现，化解了危机，拯救了同学，从而赢得了四部垣的友谊。四部垣也因为此事被感化，从而为第六集《机器人岛》做好铺垫，成为那一集拯救阿童木的主要力量。每一集不但进行前景回顾，而且剧情之间联系紧密，还在片尾进行下集导视，具有很强的悬念感。这种前后呼应、承上启下的手法，对于观众来说，具有很大的吸引力。而每一集各自都有独立的主题和情境，这也是剧情丰富饱满，故事能够一直编写下去的原因。

3）现实与超现实的平衡

《铁臂阿童木》题材的选择贴近生活，关注人类情感和社会问题，极具现实意义，但是又不局限于对社会问题的指出和呈现。与电影和电视剧相比较，动画片有它独特的优点：可以不受实物的限制，可以不局限于现实生活，可以不拘泥于真实生活，造型可以极度夸张，比电影更富有表现力，也正因如此，其超凡脱俗、天马行空的想象力才得以充分发挥，因此，在超现实主义题材的发挥上有着先天优势。所以大多数日本动画都多多少少包含着一点科幻或魔幻元素。《铁臂阿童木》很好地把握住了科幻和现实的距离，没有因为情节过于荒诞而让观众产生隔阂心理，也没有因为过分拘泥于现实而想象力不足。阿童木虽是一个勇敢、善良的机器人，有战胜邪恶的超能力，但是也要像其他小朋友一样走进学校，也跟其他小朋友一样，需要父母的爱。于是，第四集《拯救同学》中，让他进入学校，有了同学和友谊。第五集中，阿童木有了父母，让他也可以享受父爱和母爱。《铁臂阿童木》通过叙事赋予机器人以人的情感和生命，既注重精神层面的拓展，也注重现实生活的表现，这是其大受欢迎的一个重要原因。

4）心理动因的真实可信

阿童木被制造出来的一个最重要的原因是飞雄遭遇车祸后的遗愿：要让爸爸天马博士制造出全世界第一强的机器人（见图2-4）。于是阿童木的出现有了真实可信的原因。亚特拉斯是反面形象，但他有所敬所爱的善良女仆，他在阿童木危难之时想起了善良女仆的那句忠告："亚特拉斯，不可以欺负弱者"（见图2-5），于是救起了沉入海底的阿童木。配角的合理设置和可靠的心理动因不失为这部动画片的正能量来源。

5）对白对心理的刻画

《铁臂阿童木》注重对人类情感生活的关注，而其善于描摹人物间微妙感情的特点则更适合东方的观众。这些呈现大多靠的是对白对心理的细腻刻画，所以观众才能一步步了解人物的内心，才能了解到日本民族的思想观念。第四集中校长面对记者有一句愤怒的对白："机器人也是有人格的，机器人和人是平等的"（见图2-6），充分体现了人与机器

人之间的微妙情感，这也正是一种价值观的呈现。日本把羞耻心奉为最基本的、最重要的做人标准，这在对白中也自然地流露出来（见图2-7）。

图2-4　飞雄的遗愿

图2-5　善良女仆的忠告

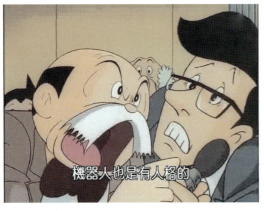

图2-6　愤怒的对白

图2-7　对白中流露出来的心理

除此之外，叙事风格也十分简洁，比如第一集中，坏人思坎克利用小型昆虫摄像头偷拍了天马博士的机器人结构图纸，当他回到总部，老板问他是否成功了，此时，第一个镜头是他拿出手提箱，第二个镜头已经是他的老板拿着小型昆虫摄像头的底片开始冲印（见图2-8），省略了两个人的对话过程和行走过程。这充分利用了格式塔心理学，让观众自行补充过程而毫不生硬。

图2-8　两个镜头交代的情节

叙事手法的独到和巧妙令观众沉浸在故事中，感受其天马行空的想象力，但是也存在一些漏洞，比如，阿童木的爸爸天马博士从阿童木的世界里消失了，却没有给出下落和足够的理由，这是禁不起推敲的，这也有违这部动画片对现实主义和超现实主义的平衡这一大风格。

2. 艺术手法的细腻

《铁臂阿童木》的精良除了来自叙事手法的纯熟之外，还来自细腻的视听语言对故事的精彩呈现。

科学所大楼造型常被用来转场（见图 2-9）。这个大楼是研制机器人的研究所，外形也被设计为一个大型机器人，而且在涉及研究所内部的情节时，都是先以这个空镜头作为转场。这是十分电影化的表现手法，更符合叙事情境的需求。另外，划像转场（见图 2-10）、前实后虚（见图 2-11）、叠化（见图 2-12）等电影化的手法也为动画片提升了美学效果。

图 2-9　科学所大楼造型

图 2-10　划像转场

图 2-11　前实后虚

图 2-12　叠化

日本动画片的细腻还体现在细节上，奥德蒂公主被魔王撒旦带走后，天空飘下的羽毛（见图 2-13）极好地解释了阿童木此刻内心的动机。主客观视点（见图 2-14）的运用将观众的视点缝合于叙事中，更体现出日本动画片创作手法的细腻。

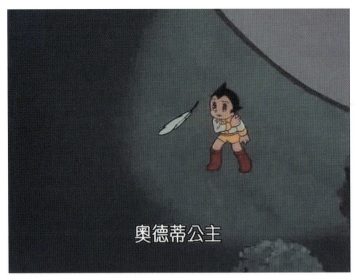

图 2-13　天空飘下的羽毛

图 2-14　主客观视点

主题乐恰到好处的运用使得阿童木为正义进行的战斗都令人热血沸腾（见图 2-15）。这个脚底生火、聪明勇敢的机器人被音乐衬托得更加人见人爱。

图 2-15　伴随着主题乐，阿童木向正义出发

与美国动画片的幽默诙谐相比，日本动画片所呈现的是含蓄内敛、以情动人的风格，东方人的民族精神，以及对亲情和友情的重视。体现在阿童木身上的是不计前嫌对同学的帮助和对朋友的义气（见图2-16），以及对家庭的渴求和对父母的真情（见图2-17）。

图2-16　与同学在一起的阿童木

图2-17　救父母的阿童木

《铁臂阿童木》给日本动画片带来了极大的影响。《铁臂阿童木》注重人物的立体感和动作的逼真写实，从而影响了之后的动画美学风格；由五个人轮流担任一集动画片的总负责人，一集动画片有五个星期的准备时间，既分担了进度压力，也保证了质量，从而推行了轮替制度；以短镜头取代长镜头，从而增加了节奏感和精致程度；寻求广告代理商的赞助，而且免费在中国播放的唯一要求就是要加入该品牌的贴片广告，从而建立了商业模

式的雏形。《铁臂阿童木》的出现不仅开创了很多动画片制作的新思路，也改变了一些人对动画片的偏见。因为剧情中关于真善美的呈现，那些以前认为看动画片会影响学业甚至还会带来不良影响的家长们开始鼓励孩子看动画片以开阔眼界，增长见识，获得乐趣。

二、鸟山明：《七龙珠》赏析

鸟山明（见图2-18）是日本著名漫画家，其成名作是《阿拉蕾》，代表作是《七龙珠》，《七龙珠》使鸟山明在国际上获得声誉。鸟山明结束《阿拉蕾》的连载后，决定采用中国风和功夫这两个元素，创作一部恢宏的漫画巨著，即《七龙珠》。这部作品原计划连载不到200期就结束，但是编辑部考虑到读者会因为失望而反对，所以《七龙珠》继续连载，直到连载到250期时，其人气已经扩散到世界各地，局势已经由不得鸟山明控制，鸟山明只好硬着头皮画成共519期的超级连载。长期的连载消耗了鸟山明的全部精力，之后的他进入半退休状态，偶尔在《周刊少年JUMP》上发表一些短期连载或独立的作品。鸟山明最崇拜的漫画家是手冢治虫。

图2-18 鸟山明

《七龙珠》又名《龙珠》，是鸟山明的代表作品。将中国古代的龙珠传说和《西游记》结合而成的搞笑漫画连载《七龙珠》持续连载了十年左右。《七龙珠》漫画单行本是目前全球销量最高纪录的保持者，被誉为"国民漫画"。漫画被东映动画公司改编成动画片。第1~194篇被改编为《龙珠》；第195～519篇以激战为主，这个部分被改编为《龙珠Z》，在富士电视台热播；之后又推出了第三部《龙珠GT》、电视特辑和21部剧场版。无论是漫画版、TV版，还是剧场版，《七龙珠》都引来无数观众的追捧。

冒险旅程中的奇幻遭遇

《七龙珠》是鸟山明继《阿拉蕾》之后的又一力作。对于这部被誉为"国民漫画"的

精品力作，鸟山明最初的想法是将中国的古老传说和经典名著《西游记》两种元素相结合，创作一部搞笑的漫画。随后，《七龙珠》有了长达十年的漫画连载和不断的改编拍摄。电视特辑和剧场版的《七龙珠》，伴随着一代又一代"珠迷"们成长。

1. 亦正亦邪的人物形象

悟空生性好吃、贪睡，但是相信人性本善。当八戒怀疑饮茶少爷送的车里面有炸弹的时候，悟空坚持认为饮茶少爷不会做这种事，其天真无邪的本性是动画片里应该传播的"正能量"。

悟空还是一个热情善良的孩子。当布玛遭到怪兽的威胁，胆小地要交出海龟时（见图2-19），悟空不但救下海龟，还毅然决然地背着海龟步行回大海（见图2-20）。当他被布玛的无理要求激怒的时候，他想起爷爷经常跟他说，如果遇见女孩子的话，一定要对她温柔。人物的多元性格符合《西游记》对于形象的塑造，避免了动画片中角色和性格的单一。

图 2-19　布玛遭到怪兽的威胁

图 2-20　悟空背着海龟步行回大海

龟仙人虽然是个色胆包天、爱看女孩子内裤的人，但是却是个武林高手，而且懂得感恩，屡次帮助悟空实现愿望。筋斗云和芭蕉扇都是悟空完成任务的关键法宝。虽然龟仙人没有找到芭蕉扇，但是答应亲自去帮助悟空熄灭炸面包山的火焰。龟仙人武功高强，运用龟派气功就可以熄灭炸面包山的火焰。

2．细腻巧妙的叙事手法

1）主线动机

整部动画片的主线是找齐七颗龙珠。人物找到七颗龙珠后就可以向神龙许下愿望，无论什么愿望都可以实现。实现终极愿望是人物寻找七颗龙珠的动力。布玛的终极愿望是找到一个最完美的情人；皮拉夫大王的终极愿望是支配全世界；悟空的终极愿望是去外面修行，可以像爷爷一样强，于是他陪伴布玛开始了寻找七颗龙珠的漫漫征程；饮茶少爷的终极愿望是可以在女人面前不再晕倒。正面人物的积极力量总会遇到反面人物的阻碍，于是才有了戏剧冲突和悬念。整部动画片以布玛和悟空寻找七颗龙珠为主线，阻碍的力量来自皮拉夫大王对于七颗龙珠的争夺，这是贯穿始终的戏剧冲突主线，也是推动情节向前发展的动力。除此之外，在实现终极愿望的征途上，每一集都会设置一个反面人物出场进行障碍的设置，这也是使情节波澜起伏的技巧所在。

2）人物出场

动画片制作的精良，一方面源于叙事的精妙的策略，另一方面源于视听语言的传播和构成。这部动画片对于人物出场的设置极为精良。比如对于龟仙人的出场，为了营造神秘的氛围，塑造神秘的身份，动画片使用了局部出场勾起联想的悬念制造手法，先是大远景出现人物（见图 2-21），然后是腿部（见图 2-22 和图 2-23）、后背（见图 2-24）、眼镜（见图 2-25），最后才是人物的正面全景出场（见图 2-26），此时人物出场完毕。在这个过程中，观众参与到叙事模式中，参与猜测、参与构思、参与叙事。这是动画片引人入胜之处。如果改为正面远景、全景、中景、近景，直到特写出现的话，将会使悬念大打折扣，观众也会厌倦这种平铺直叙的方式。

图 2-21　龟仙人的大远景出场

图 2-22　龟仙人的双腿　　图 2-23　龟仙人的腿部

图 2-24　龟仙人的后背

图 2-25　龟仙人的眼镜　　图 2-26　龟仙人的正面全景

同样的方式在乌龙出场时也有所应用，先是众人惊恐的表情（见图2-27），引起悬念，紧接着危险人物出场，最开始出现的是魁梧的背影（见图2-28），笼罩上一层危险的气氛，然后是握紧的拳头（见图2-29），代表着危险人物的力量，紧接着是铿锵有力的腿和脚（见图2-30），踏一步地动山摇、地表塌陷的力量呼之欲出，然后是正面人体中部出场（见图2-31），直到最后一刻，人物全部出场（见图2-32），在这个过程中，微观细节和众人的反应表现了人物的危险和力量，也烘托了人物的性格特点。

图2-27　众人惊恐的表情

图2-28　魁梧的背影

图2-29　握紧的拳头

图2-30　铿锵有力的腿和脚

图2-31　正面的人体中部

图2-32　人物的全部

饮茶少爷的出场同样使用了细节营造悬念的方式（见图2-33和图2-34）。

图 2-33 饮茶少爷的侧脸

图 2-34 饮茶少爷的背影

3）悬念丛生

TV 版动画片播放的方式既是连续的，同时又是间断的。每一天播完几集之后如何让观众在第二天同一时间继续观看，一方面靠养成的时间意识，另一方面靠悬念的吸引，犹如评书中的"且听下回分解"。这部动画片常用画外音设置悬念。比如，结尾常用大远景收场（见图 2-35），此时画外音提示：悟空和布玛是否能顺利送海龟到大海呢？这是本集的未解之谜，只有观看下一集才会得到答案。还有同样是大远景的结尾，配上画外音：旅行才刚刚开始，就遇上这档子事，他们两个的未来究竟会有什么样的遭遇呢（见图 2-36）？这些悬念都带给人期待。在第七集中，悟空遇到了牛魔王之后，为了换取龙珠，悟空答应帮助牛魔王去借龟仙人手里的芭蕉扇，以扇灭炸面包山的火焰。当悟空遇见龟仙人之后，画外音抛出悬念：悟空能否要到龟仙人手里的芭蕉扇呢？问题将在第八集得到解答，但是所谓悬念丛生，所以不会让悟空轻易得到扇子。当龟仙人同意借给悟空芭蕉扇后，

龟仙人发现芭蕉扇被他不小心弄丢了。芭蕉扇找不到，炸面包山的火焰还能熄灭吗？此时又抛出悬念。龟仙人说他可以亲自去炸面包山熄灭火焰，是否能够成功？这构成了第八集最大的悬念。当龟仙人使出浑身解数，发出强力武功龟派气功熄灭了火焰后，不幸发生了，整个城堡都被夷为平地（见图2-37），龙珠将难以找到，于是引出下一个悬念：是否能够找到第六颗龙珠？第八集中找到了第六颗龙珠，结尾的时候又抛出悬念：能否找到西边的最后一颗龙珠？观众跟随这些悬念继续观看。在寻找第七颗龙珠的路上险象丛生，先是遇到了兔子妖怪把布玛变成了萝卜，饮茶少爷出于自己的私心出手相助，打败了兔子妖怪，继续上路，接下来，发生了已有龙珠被皮拉夫大王盗走的状况，五个人为寻找丢失的龙珠落入皮拉夫大王的圈套，陷入万劫不复的危机中。下一集中，七颗龙珠是否可以聚齐？愿望能否实现？这一个又一个的悬念和波澜构成了这部动画片的主线，从而不断吸引着观众。

图2-35　大远景的收场

图2-36　悬念的设置

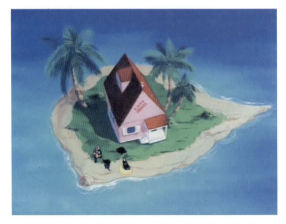
图2-37　城堡

4）细节真实

第三集中，龟仙人这个角色的使命就是送给布玛龙珠，但是其中设置了很多曲折。悟空救了海龟，海龟为了感谢悟空将龟仙人带出来，龟仙人为了表示感谢，决定送悟空一件礼物。但是龟仙人没有直接送龙珠，而是选择送能够验明六根是否清净的筋斗云，为龟仙人内心邪恶的想法做铺垫，也为龙珠的出现做铺垫。布玛要求龟仙人也送给她一件礼物，

龟仙人提出要看一下她的内裤的要求，于是布玛向他索要脖子上的龙珠。

布玛给乌龙吃了一颗糖球表示感谢，当乌龙准备逃走的时候，布玛使用"哔哔"的暗号让糖球起反应导致乌龙拉肚子，这是润物细无声的铺垫。

人物的反应也体现了真实的效果。树上的猴子看见摩托吓傻了（见图2-38），于是对了眼儿，扔了苹果，虽然搞怪，但是细节真实。

琪琪在龟仙人住处的出场利用了龟仙人"色"的性格特征。龟仙人说："为什么你身边这个女孩子缩小了，原来那个胸部很大的，没有现在这么小。"于是，悟空顺理成章地介绍说她是牛魔王的女儿。悟空这样将琪琪介绍给龟仙人，比让悟空刚刚见到龟仙人就生硬地介绍身边女孩儿的方式更加自然巧妙。

龟仙人决定亲自熄灭炸面包山的火焰时，脱掉了衣服，露出了后背的膏药（见图2-39），这一情节符合人物的年龄。龟仙人此刻没有忘记问布玛："我很性感是吧？"这句问话与背后的膏药形成了喜剧的效果。

图2-38　树上的猴子

图2-39　后背的膏药

3．想象力塑造的奇幻世界

悟空有很多独门武功，布玛同样也有撒手锏：万能胶囊——都市里常用的生活必备品（见图2-40）。这一情节的设置虽然是脱离现实生活的，但是符合科幻的要素，靠天马行空的想象力引导青少年观众张开想象的翅膀进行探索和思考。她的万能胶囊（见图2-41）可以变汽车、变帐篷，在需要的时候可以为达到目的靠意念变出想要的物件。

图2-40　都市里常用的生活必备品

图2-41　万能胶囊

龟仙人赠予悟空的筋斗云只有心灵纯洁、无杂念的人才可以驾驭,既给了筋斗云以神秘的色彩,又为龟仙人无法乘坐筋斗云做了铺垫。于是,当龟仙人答应悟空去熄灭炸面包山的火焰时,龟仙人呼唤了飞天龟。正是这些神奇的魔法使得动画片趣味丛生,充满了天马行空的想象力,这也反映出日本整个民族对于高科技的热衷。

4. 暴力与色情的拙劣呈现

这部动画片中也出现了一些暴力和色情的情节。

乌龙变身为成熟、帅气的男人后(见图 2-42),布玛见变身后的乌龙是个帅男人,于是告诉他自己的胸围是 85(见图 2-43)。

布玛利用内裤做诱饵吸引乌龙上钩,内裤却被鱼叼走了(见图 2-44 和图 2-45),这也是色情的呈现。

龟仙人要求看布玛的内裤才送给她礼物,布玛为了换取三星球,再一次给龟仙人看内裤(见图 2-46)。

龟仙人提出熄灭炸面包山的火焰的交换条件是要看看布玛的身材。于是,布玛让乌龙变身为自己的形象后(见图 2-47),让龟仙人把头部埋在"她"的胸部(见图 2-48)。

动画片中还设置了这样的情节:布玛提出让悟空摸一下自己,以引诱悟空(见图 2-49),这是又一次色情的呈现。

图 2-42 乌龙变身为成熟、帅气的男人

图 2-43 布玛告诉乌龙自己的胸围

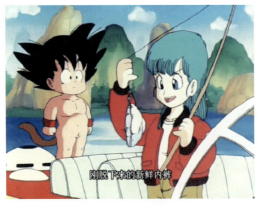

图 2-44 布玛的内裤

图 2-45 被鱼叼走的内裤

图 2-46　龟仙人看布玛的内裤

图 2-47　乌龙变身的布玛

图 2-48　乌龙变身为布玛后的胸部

图 2-49　布玛引诱悟空

悟空观察布玛的内裤后（见图 2-50），知道了男女性别的差异。因此，在遇见牛魔王女儿琪琪的时候，悟空用脚感知琪琪的性别（见图 2-51），这是一种性启蒙，但是手法略显恶俗和粗糙。因为动画片的主要受众是少年儿童，所以情节的设置应该更加科学和纯洁，一方面启蒙少年儿童的生理健康意识，另一方面让少年儿童领悟性的圣洁。

图 2-50　悟空观察布玛的内裤

图 2-51　用脚感知琪琪的性别

另外，动画片中经常出现布玛洗澡（见图 2-52），以及饮茶少爷看布玛洗澡（见图 2-53）的情节。

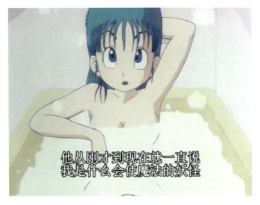
图 2-52 布玛洗澡

图 2-53 饮茶少爷看布玛洗澡

除了色情的充斥，动画片中还有五马分尸的暴力场面呈现（见图 2-54），这些都是不利于少年儿童的心理健康的。日本其他的一些动画片中也常有色情和暴力的场面，因此日本动画常被诟病为"成人动画"，尤以《蜡笔小新》最为严重。《蜡笔小新》中，5岁的野原新之助每天的日程就是上幼儿园、吃喝玩乐、戏弄妈妈、看美女、看《动感超人》。其"无厘头"的夸张和恶俗的搞笑方式特别具有喜剧效果，迎合了现在一部分都市人的口味。但其内容却不适合少年儿童观看，因为小孩子模仿能力很强，主要是通过模仿来学习，这也是很多家长极力抵制孩子观看动画片的原因所在。日本动漫产业发达，制作精良，但这并不表明它的内容就健康，可以成为制作的标准。日本动画片中内容相当复杂，许多动画片里面充斥着色情、暴力、乱伦、变态、军国主义等内容。日本动画片的观众群体是非常广泛的，很多动画片都是给成人看的。《蜡笔小新》在日本的成人观众要多于儿童观众。日本动画大师手冢治虫曾感慨美国人和日本人对动画的欣赏口味的巨大差异。《铁臂阿童木》在美国播映之前，电视台相关人士曾与手冢治虫商谈更改动画片名称和修改内容等事宜，理由之一是该动画片"过于阴暗"。这种说法令手冢治虫大惑不解。后来他才慢慢体会到，美国动画片基本以儿童为对象，而且历来秉持着幽默、夸张、人物关系简单的风格，拥有科学设定背景、人物感情丰富的《铁臂阿童木》在他们看来太复杂了。日本动画片主体多元、剧情复杂、人物设定内敛深沉，这也是日本动画片区别于美国动画片的最重要之处。

图 2-54 五马分尸的暴力场面

整部《七龙珠》围绕着能实现任何愿望的七颗龙珠展开。故事的主角悟空是个从小被遗弃的赛亚人后裔,被好心的功夫老爷爷收养,爷爷去世后留给悟空一颗龙珠,有一天龙珠不慎丢失,悟空踏上了寻找龙珠的漫漫长路。在这个旅途中,悟空结识了一些朋友,遇到了一些坎坷,战胜一个又一个强敌,和朋友们成为保护地球的正义战士。故事的前半部分轻松诙谐,充满了天马行空的想象力,后半部分却陷入了对功夫和格斗的痴迷和渲染中,这是日本动画片长久以来受到体制影响造成的结果,但是这丝毫不影响鸟山明创造了这部动画片角色设计、想象力及精彩的打斗场面的传奇。

三、宫崎骏:《龙猫》和《起风了》赏析

宫崎骏(见图 2-55)是日本知名动画导演、动画师,1963 年进入东映动画公司,1985 年与高田勋共同创立吉卜力工作室。人们最早知道吉卜力工作室不是通过 1984 年的《风之谷》,而是通过 1986 年的《天空之城》,这部电影动画是吉卜力工作室的开山之作,宫崎骏担任了原作、监督、脚本和角色设定四个重任,在这部动画片中,宫崎骏特有的晴朗明快和大气磅礴一览无余,使得整部动画片的元素在今天看上去仍然充满神奇的魅力。从此之后,吉卜力工作室向人们奉献了更多美妙绝伦的作品,如《龙猫》《魔女宅急便》《红猪》《侧耳倾听》、On Your Mark、《幽灵公主》《千与千寻》及《哈尔的移动城堡》,每一部作品都让人记住了这个伟大的动画家宫崎骏。迪士尼公司称其为"动画界的黑泽明",其动画作品的故事情节往往涉及人类和自然之间无法弥合的冲突,总体风格晴朗明快、纯真磅礴,给人无限美的享受。

图 2-55　宫崎骏

诸如可爱的女孩、神奇的魔法、美丽的城镇和山谷及自由的飞翔,这些浪漫的元素体现了宫崎骏动画的重要气质,传达出对生活的热爱和对自然的敬畏。1922 年,法国影评家埃利·福尔满含感情地预言:"终有一天动画片会具有纵深感,造型高超,色彩有层次……会有德拉克洛瓦的心灵、鲁本斯的魅力、戈雅的激情、米开朗琪罗的活力。一种视觉交响乐,较之最伟大的音乐家创作的有声交响乐更为令人激动。"八十年后,世界动画界最接近埃利·福尔梦想的,首推宫崎骏。

(一)《龙猫》赏析

《龙猫》是吉卜力工作室与德间书店于 1988 年推出的一部动画电影,由宫崎骏担任导演和编剧。这部动画片以 20 世纪 50 年代的日本乡村作为故事背景,因为妈妈生病住院,小月和小梅两姐妹跟随父亲搬入郊外的新家,发现了拥有魔法的可爱的龙猫。龙猫只有善良天真的孩子才能看见,小月和小梅不但亲眼见到龙猫,还因为她们的善良和热心,赢得

了龙猫的帮助。这个只有孩子才能看见的魔法世界，唤起了人们对童年生活的追忆和对自然生灵的热爱。

还给孩子们的童话

《龙猫》的戏剧性和技巧毋庸置疑，但是更多人热爱《龙猫》却是因为它所营造的纯净自然和纯真浪漫的氛围。这些都离都市快节奏生活重压下的人们很远，但也很近，关键是人们是否还怀有一颗纯净透明的心。这部动画片值得探讨的问题很多，无论是主题、叙事、细节处理，还是人物塑造，每个层面都有值得深入探究之处，也只有经过深入分析，才可能接近创作者最初的创作意图。

1. 叙事与风格

宫崎骏的作品，无论是《千与千寻》《天空之城》还是《风之谷》，都极力描写自然与人的关系，热衷于为孩子们营造一个个梦幻的情境，编织美好的梦想。《龙猫》的题材来源于宫崎骏小时候的经历。他小时候住在乡下，传说中有一种小精灵在他们的身边嬉戏玩耍，普通人是看不见小精灵的，只有内心纯净善良的孩子才能捕捉到他们的踪迹，如果静下心来倾听，还可以听到风中有他们奔跑的脚步声。正是这个美好的传说，给予了宫崎骏创作的灵感，也正是这种童年的纯真无邪，使得这部作品在现实与梦幻之间实现了奇妙的平衡。

《龙猫》中有两条线索。其中一条叙事线索是由于母亲生病，两姐妹跟随父亲到乡下等待着与母亲团聚，这是生活化的写实线索。一条魔幻线索是两姐妹先后遇到了龙猫，也是动画片的主线，从发现精灵、遇到龙猫、种子发芽、寻找妹妹到去见妈妈，层层递进，一环扣一环，使动画片洋溢着温情和天马行空的想象。而渴望团聚、等待妈妈的心情不时地作为剧情向前的推动力。当小月接到医院的电报，听说了妈妈因为病情严重周末不能回家团聚之后，整个故事发生了转折，这也是动画片进入高潮的信号。伤心的小月不满小梅的任性，丢下她离去，小梅抱着本打算周末可以给妈妈吃的玉米愤怒地走上了去医院的路，可是迷路的小梅只能抱着玉米蹲在地上伤心地哭泣。村民们听说小梅不见了，于是纷纷出动搜寻，宫崎骏不忘在这个大悬念下设置小波澜：婆婆发现池塘边有一个小女孩儿的凉鞋。于是村民们跳入池塘开始打捞，婆婆的祈祷和小月的奔跑都加剧了情节的紧张气氛，直到小月看到了凉鞋，才吐出一句"这不是小梅的"，观众的心才随着婆婆和村民们的一起放下。当小月寻找小梅几近绝望的时候，她想起了魔力无边的龙猫。于是悬念又出现了：她是否能够顺利找到龙猫的洞穴？龙猫是否会热情相助？两条线索在此处自然地融合，这个焦点构成了本片的高潮。当龙猫出现，唤出龙猫巴士载着小月风驰电掣地前进时，久石让的音乐缓缓响起，情感与情节交相辉映，达到了一种自然和谐、令人感动的奇妙境界。当我们看到龙猫巴士载着小月踏着高压线勇往直前的时候，无不感动和肃然起敬，因为它唤起了人们心灵深处曾拥有过又渐渐失去的最珍贵的东西——童真。

宫崎骏有着高超的叙事能力，没有俗套地一面讲述与龙猫的相遇，一面讲述医院的妈妈，而是将最大部分的叙事时间都给了展示美好童年的龙猫，同时在最关键处，让两条线

索融合,将张力最大化。最后,当病房中的妈妈发现窗台上的玉米后,由妈妈说出仿佛看到了两姐妹在树上朝她笑,之后由爸爸指出玉米叶子上刻着的"给妈妈"几个字,而不是直接让两姐妹跑进病房将玉米给妈妈,增添了真假难辨、亦真亦幻的艺术张力,跟影片整体风格相符,使结尾充满了诗意。宫崎骏的诗意除了表现在叙事上,还体现在画面的唯美上。这部动画片经常出现唯美的自然景观(见图2-56),使动画片极具日本电影的空旷简洁,又呈现出一种静谧超脱的诗意。

图 2-56 唯美的自然景观

2. 人物与细节

动画片开始的时候,小月和小梅跟随父亲来到郊外的新家,夸张地围着新家来回跑动,激动地上下楼寻找着新鲜和刺激,帮助爸爸完成劳动,两个热爱生命、充满好奇心的形象丰富地呈现出来,为后面遇到龙猫做铺垫。小梅追逐龙猫奔跑的时候,龙猫肩上背着的稻谷种子从麻袋的破口子一颗颗地掉下来,留下了逃跑的行踪,这个细节的刻画细腻生动(见图 2-57)。

图 2-57 幽默的细节:稻谷种子从龙猫的麻袋的破口子掉下来

龙猫既是御风而行的精灵,也是孩子们的朋友,它是童年一切美好愿望的结合体:可

以被当作大抱枕，孩子们可以躺在它的肚皮上舒服地睡觉；可以在危难时刻出现，使出魔法救人于水火。它不仅是自然的精灵，还被寄予了美好的愿望和浪漫的想象。只有天真的孩子才能见到它，因为只有孩子的天真无邪才接近自然，他们是离自然最接近的生命，也是最具好奇心的个体，所以可以看到同样自然存在的精灵，因此，小梅和小月看到龙猫既是偶然也是必然。这种作为人们邻居的龙猫如何出现才会令人信服，又能埋下伏笔，宫崎骏用他超凡的想象力，把精灵自然流畅地带出。小梅一家因为刚刚搬到新家（见图 2-58），尘封的房子布满了灰尘，姐妹俩推开门走进黑黑的屋子，观众此刻一定猜想，这样的房子里面一定有一些妖魔鬼怪。于是，姐妹俩意料之中地看到了满屋的黑点点（见图 2-59），但是姐妹俩除了好奇并不觉得恐怖。姐妹俩对于自然之物的好奇和亲近与她们父母的教育有直接的关系，她们的父母听到关于龙猫的传说也极为好奇，并不像其他父母一样斥责孩子的胡乱想象，而是给予她们的想象以尊重。当姐妹俩说房子里面有奇怪的东西的时候，爸爸说："我们一起大笑看看，可怕的东西就会跑光光了。"当小月写信告诉妈妈小梅看到了龙猫的时候，妈妈也表现出满足的幸福感。当好奇的妹妹小梅在楼上与黑点点第一次相遇时（见图 2-60），她的天真又一次得到呈现：本以为抓到了黑点点（见图 2-61），攥着手跑下楼给姐姐看，结果打开手一看，手心只留下黑黑的灰尘（见图 2-62）。

图 2-58　小梅的新家

图 2-59　满屋的黑点点

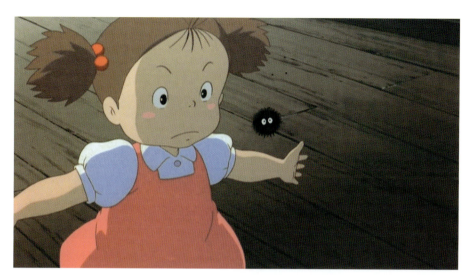

图 2-60　小梅在楼上与黑点点第一次相遇

图 2-61　本以为抓到了黑点点

图 2-62　手心只留下黑黑的灰尘

小梅得知妈妈由于病情严重周末不能回家的消息之后，无助地哭着、喊着，宣泄出孩

子的任性和脆弱。她怀里抱着打算给妈妈吃的玉米（见图2-63），哭得涕泪横流，小月不满小梅的任性，愤怒地丢下小梅一个人回家，小梅抱着玉米决心上医院找妈妈。正是这个善良天真又有点儿任性的小姑娘，幸运地看见了龙猫（见图2-64）。

图2-63　怀里抱着玉米的小梅

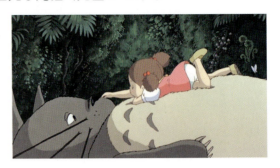
图2-64　小梅和龙猫

3．情怀与梦想

宫崎骏的动画片总是充满瑰丽的梦想和纯真的情怀。《龙猫》中，小月和小梅两姐妹不仅天性纯真浪漫，而且热爱劳动（见图2-65）。两姐妹帮助爸爸完成家务（见图2-66），其乐融融的劳动画面（见图2-67和图2-68）是对人们热爱劳动、热爱生活最有力的感染。只有如此善良纯真的孩子才可以幸运地见到龙猫。

图2-65　热爱劳动的两姐妹

图2-66　帮助爸爸洗衣服的小月和小梅

图2-67　把劳动当作乐趣的两姐妹

图2-68　小月和爸爸一起做饭

小月和小梅正是通过天性的美好和善良与龙猫结下了深厚的友谊。雨天接爸爸回家的小月背上背着睡得正香的妹妹小梅，这时候，身边出现一个庞然大物，小月没有大惊小怪，而是在看到"大怪物"淋着雨头顶一顶小叶子的可怜模样后，把手中给爸爸的雨伞给了这个"大怪物"，"大怪物"打着这把比自己的身子小很多的小雨伞，场面滑稽又感人（见图2-69）。"大怪物"一声怒吼，施法术召唤来他的坐骑"龙猫巴士"（见图2-70），

打着伞，坐着车，扬长而去。

图 2-69　打着小雨伞的龙猫

图 2-70　龙猫巴士

龙猫送给小月和小梅两姐妹的种子，在龙猫的魔法和小姐妹夸张的助长动作下，长成了参天大树（见图 2-71）。种子发芽长大的过程在龙猫和小姐妹俩的动作下，极具仪式感和象征的意味。小苗渐渐长成了参天大树，正像是孩子们成长的过程，没有华丽的色彩，就是这样朴素的自然让人感动。她们种下的每一棵种子的发芽都是对未来生活的美好梦想。

图 2-71　种子长成参天大树

《龙猫》是公认的一部杰作，也是宫崎骏自己最喜爱的一部动画片。小月和小梅两姐妹在这样一个温馨的家庭里成长，还有龙猫们的陪伴，这样的童年勾起人们对无拘无束的童年的回忆，也体会到旧时时光的快乐。两姐妹性格和形象的细致入微的刻画和塑造使人们回想起童年时身后那个永远甩不掉的哭哭啼啼的小妹妹。正像宫崎骏的前辈高田勋提到的，《龙猫》是宫崎骏带给社会大众的一份恩泽，这部作品让人往后看到森林时，愿意打从心里相信托托罗确实就藏在里头，可以说是世上少有的美妙体验。宫崎骏的动画片总是充满善意和美好，连《天空之城》中仅有的暴力镜头都巧妙地避开了（见图2-72）。宫崎骏说："我无法制作那种杀掉反派的电影，虽然大家都爱看，可我做不出来。我认为孩子们在三四岁时，只需要看《龙猫》就行了。这是一部非常单纯的影片。我希望拍这样一部电影，有一个怪物住在隔壁，但是你却看不到它。就好比你走入森林中，能够感觉到有什么东西存在一样，你不知道是什么，而它确实存在。"

图2-72　《天空之城》中，用巧妙的蒙太奇手法省略了暴力过程，避开了瓶子击中人头部的血腥画面

宫崎骏的作品，从《风之谷》到《千与千寻》的系列电影，虽然故事情节往往涉及人类与自然之间无法弥合的矛盾与冲突，但是总体风格却晴朗纯真和气势磅礴。宫崎骏营造的那些浪漫的元素，如天真的少女、热心的老爷爷、神奇的魔法、美丽的小镇、蓝蓝的天和美妙的弧线，给无数观众营造了浪漫的情怀，以及对生活和大自然的热爱。

（二）《起风了》赏析

《起风了》全片126分钟，于2013年7月在日本上映。本片是宫崎骏执导的长片中唯一一部片名中没有假名"の"的作品，也是首部取材自真实人物的影片。小说《起风了》是堀辰雄根据20世纪30年代在轻井泽养病的经历撰写的自传体爱情小说，女主角原型名叫矢野穗子，她在与作家邂逅的次年冬天因肺结核去世。小说中女主角名叫节子，而电影中女主角名叫菜穗子，同样来自作家1941年发表的另一部小说《菜穗子》。"起风了"是堀辰雄译自法国诗人保尔·瓦雷里的《海滨墓园》中的一句诗，"纵有疾风起，人生不言弃"，而法语原文的意思却是"起风了，活下去吗？就不了"。

<div style="text-align:center">

更内敛地延续"幻想"
——宫崎骏动画《起风了》赏析
</div>

宫崎骏这部《起风了》较之早年的作品有着迥异的风格，没有了从前瑰丽的幻想和田园牧歌，全片充满低落的气息和失落的情怀，更加趋近于现实主义。故事在娓娓道来中细

叙哀伤，画面在旖旎中充满伤感。宫崎骏在用这部动画片思考青春、忧虑爱情、忧思健康，借此表达着对日本境况的堪忧，表现出一个科技领先、拼命三郎似的国家不得不面对的糟糕的当下和扑朔迷离的未来。宫崎骏年纪日渐古稀，一直饱受病痛的折磨，他一贯清新积极的风格，此刻充满了悲伤与无奈，像是一种导演对世界的告别。

1. 贯穿始终的风

作为整部电影中最重要的元素——风，贯穿了整部影片。二郎与菜穗子的相识源于一阵风，命运捉弄般的相遇预示着传奇恋情的展开，菜穗子不顾生命危险接住了被风吹走的二郎的帽子（见图2-73），为两个人即将展开的爱恋的情感奠定基础。二郎的梦想是做飞机设计师，他希望自己设计的飞机可以乘风飞翔。当二郎遭遇人生低谷的时候，远处飞来一把伞，这把伞是迎风作画的菜穗子的，又是一阵风将菜穗子重新带到他的世界（见图2-74）。他展开了与菜穗子虽然短暂但却美好的一段爱情。风的元素贯穿始终，前后呼应，为情感线设置伏笔，也为全片注入了灵气和意境。

图2-73 菜穗子不顾生命危险接住了被风吹走的二郎的帽子

图2-74 一阵风将菜穗子重新带到二郎的世界

2. 悲与喜的交集

"死即是生"式的浪漫是日本人特有的对待死亡的态度，更是日本创作者所特有的美学理念。日本是个面积只有37.8万平方千米的岛国，人多资源少，生活压力大，地处地震活跃地带，地震和海啸不断，它的发展更是经历了艰辛曲折的道路，这些内忧与外患培养了日本人高度的自律和高效的做事风格，并构成了它悲伤的生命观念和悲情的叙事风格。日本人对樱花的钟爱源于其花期短暂、绚烂之时即是凋零之时，这种悲与喜的交集契合日本人认为生命虽短暂但却绚烂的态度。在《起风了》当中，二郎与菜穗子的相遇和相爱是皆大欢喜的事情，但与此同时，菜穗子道出的隐情却是突然降临的厄运。她妈妈因肺结核离开了，而不幸的是，她也患上了这种会夺去她生命的疾病。悲与喜就这样不期而遇，但是二郎的淡定和执着却是动画片对日本人性格的一个强有力的反映。

3. 细节见处境

菜穗子与二郎之间互折纸飞机的情节显得浪漫但却让人充满恐惧。菜穗子奋力去抓纸飞机（见图2-75），她似乎随时都有可能从高楼坠落，这场本应该温馨、充满诗意的交流却被渲染得如此惊心动魄。在之后的感情生活中，菜穗子也是如此奋不顾身地努力获取

着二郎的爱，她以自身的健康和生命为代价来赢得这场爱情。菜穗子第一次没有了宫崎骏动画片里女主角那种虽不美貌却坚毅健康的面容，她总是脸色苍白，半躺在床上。在医院接受肺结核治疗时，她在飞雪的露台上，躲进自己蚕蛹般的被窝，一个生命的孤独和忍耐已经被这个寂寥苍凉的场景说尽，宫崎骏以细节见处境的高超就在此展现。二郎是个为梦想而执着、疯狂的人，他一手画着设计图，一手握着病重的菜穗子的手（见图2-76），此刻温情尽显，细节凸显了人物的内心。菜穗子代表了宫氏动画片中逐渐消逝的创作能量。最后的时光中，菜穗子选择了悄悄离开二郎。

图2-75　菜穗子奋力去抓纸飞机

图2-76　二郎一手画着设计图，一手握着病重的菜穗子的手

宫崎骏在动画片中始终努力地在烽火连天的人间坚守着美好与友善，努力地营造着在《哈尔的移动城堡》里苏菲所遇见的那种世外桃源，努力地让我们释怀和感受安慰。即使这种呐喊和坚持显得如此梦幻瑰丽，不能抵挡生命中产生的那些残酷的战役和厮杀，但这仍然是在现实中每个人都该怀有的纯洁梦想。

四、藤子·F·不二雄：《哆啦A梦》赏析

藤子·F·不二雄是日本著名漫画家，凭借《Q太郎》一炮走红，从此在日本漫画界有着重要地位，而他的代表作《哆啦A梦》更成了成千上万儿童心目中永恒的经典。人们都知道《哆啦A梦》是藤子不二雄的作品，其实藤子不二雄是两位漫画家藤子·F·不二雄和安孙子素雄联合创作时所使用的笔名。

《哆啦A梦》是藤子·F·不二雄的代表作品，漫画于1969年开始连载，1979年朝日电视台开始播出动画系列片。1980年，第一部电影动画《哆啦A梦：大雄的恐龙》在日本上映，随后几乎每年都有一部剧场版动画推出。1991年，《哆啦A梦》正式登陆中国荧屏，在中央电视台的黄金时间播出。

<center>孩子的需要　时代的需求
——《哆啦A梦》赏析</center>

《哆啦A梦》以道具实现梦想、解决难题的故事，激活了每个人心中的童真地带，进而俘获了儿童和成年人的情感。这部系列动画片和剧场版动画电影，以其天马行空的想象力和出色的人物形象塑造，使其在趣味性和知识性方面实现了非常卓越的平衡和兼顾。

1. 人物形象分析：个性与共性并存

俄罗斯文学评论家别林斯基曾把文艺作品中的典型人物称之为"熟悉的陌生人"，意思是指每一个典型人物对于读者都是似曾相识的不相识者。现实生活中的孩子的许多特征都可以体现在这部动画片的角色上。

大雄是小学五年级学生，他性格的主要特征是胆小、马虎、学习不好。他喜欢静香，平时总是被胖虎和小夫欺负，之后去找哆啦A梦要道具进行报复，但是最后总是难以实现他那不光明的梦想。

哆啦A梦是个善良的机器猫，它机灵、聪明，它的神奇口袋里可以变出一切它和大雄想要的东西，可以实现一切梦想。它结合了梦想实现者的神通广大和普通人的性格特点，真实可信，生动可爱。它贪吃懒惰、爱撒谎，偶尔胆小好色，经常帮助大雄偷看女孩儿洗澡，但是作者对于这个角色的塑造是生动立体的，虽然哆啦A梦有着那么多缺点，但是却是个心地善良、待人真诚、乐观义气、永不言败的有原则的机器猫。

胖虎是一个强壮有力、情绪暴躁、欺软怕硬、常使用暴力的高大的胖子，这一形象的设计非常形象化，从外在就可以判断出他是个反面形象。他在别人倒霉的时候往往会幸灾乐祸，看到别人的好东西往往会据为己有，是自私贪婪、欺弱怕强的代表。日本一向重视家庭对孩子的影响，于是，在这部动画片中，反面形象多有个反面的家庭。在《哆啦A梦》

这部动画片中，最感人的情节通常不是伙伴的分离和梦想的难圆的情节，而是胖虎决定帮助大雄的那些情节，这个人物内在的变化比任何感人的情节都要震撼人心。

由于典型人物身上总能反映出社会生活中某类人或某种事物的本质共性，是人们所常见的，所以会产生似曾相识的"熟悉"感。另外，由于典型人物个个都具有与众不同的独特个性，这种个性是不可重复的，独一无二的，是作者独特的审美创造的，即"这一个"，所以，人们又会有"陌生"的新鲜感。

2．文化分析：哆啦A梦的应运而生

《哆啦A梦》自1969年诞生至今已走过了40多个年头，正好经历了从漫画到动漫再到电影的历程，是经历变迁最为完整的一部作品。日本漫迷水田山葵说："日本漫画里除了阿童木，这么多年还没有其他角色可以真正和哆啦A梦相提并论。"

在这40多个年头里，哆啦A梦超越时空界限，生活在两代人共有的瑰丽梦想里。哆啦A梦的形象，出现在玩具、出版物及文具等物品的包装上。川崎市政府在藤子·F·不二雄博物馆为哆啦A梦发放了特别居民户籍证书，表明它正式注册成为川崎市的特别市民。《哆啦A梦》在被拍成动画片的同时，哆啦A梦心地善良、不惧困难和尊重生命的世界观也在对孩子们产生潜移默化的持续影响。

《哆啦A梦》所展现的是日本中产阶级的生活和梦想。在作品诞生前的20世纪60年代，日本国内生产总值翻了一番。那时的国民认为已经处于中间阶层，生活富足，物质得到保障，心中充满希望和精神需求，觉得未来一定更美好。此时的日本人有着惊人的忍耐和镇定，经常自愿加班到深夜。而《哆啦A梦》将日本的这一"愿望、满足、需求"的心理明确地表示与分析出来：大雄一家是非常典型的中产阶级，大雄的爸爸是上班族，妈妈是全职主妇，一家人住在郊区，生活虽不算富余，也算是衣食无忧。但是中产阶级的孩子羡慕能买新玩具的同学，他们不得不去书店蹭书看，这些都明显带有20世纪70年代的特色。"那个年代的日本由于电子技术发达，预测利用机械来解决问题，这也是对未来充满希望的象征"，哆啦A梦所使用的各种魔法正是这一观念的反映。

无论是孩子还是大人，生活中都会有大大小小的烦恼，而哆啦A梦千奇百怪的道具让人耳目一新，更让人对生活充满了信心，因为有了它，什么难题都可以解决。这种无尽的想象伴随着心中的喜悦，交织成了人们暂时躲避现实的小港湾，无数人在这里抛弃了往日的烦恼，和这些小朋友一起欢笑，一起快乐地解决各种问题。

《哆啦A梦》关注儿童成长过程中的典型环境和心理困惑，通过有趣的叙事方式引导儿童解决成长过程中的难题，既有成长的烦恼和忧伤，又有成功的快乐和喜悦。哆啦A梦代表的是天真和想象的完美结合，让人时常找回孩子般的心，认为这个世界没什么是不能实现的。

3．受众心理分析：对位心理

针对12～15岁目标受众的虚构类节目，创作者多表现青春期成长过程中的爱情、友谊、自我确认等主题；针对7～11岁，侧重表现儿童探索亲情、伙伴关系和社交困惑

的主题；针对 6 岁或以下，侧重表现儿童与成人世界的差异性、儿童的认知发展，以及学龄前儿童特有的童真童趣等主题。

受众在接受影视作品时，会把自己及周围的生活环境与片中的角色和情境进行强烈的对比，即"对位"心理。这样的心理认同是动画角色被受众接受的基础。

《美女与野兽》是男性观众的心理对位，《哈尔的移动城堡》是女性观众的心理对位，而《哆啦A梦》是学习成绩中等的孩子的心理对位。学习成绩中等的孩子喜欢《哆啦A梦》是因为他们会这样想：大雄总打 0 分，"我"比大雄还强一点，因此获得了强烈的心理认同，从而满足他们看动画片时的"求娱心理"。另外，大雄是个典型的倒霉孩子，出门被水溅，走路不长眼，运动神经不发达，经常被其他同学欺负，只有善良的哆啦A梦陪着他，陪他运动，救他于危难，帮他追女孩子。每个人都想拥有哆啦A梦这种朋友，能向它寻求帮助，还能跟它遨游天际，探访未知世界。

在《哆啦A梦》的创作过程中，藤子·F·不二雄因为交不出稿而冥思苦想，把注意力集中在抽屉上，终于在截稿前幻想出了一个从抽屉里出来的万能机器猫，它能帮助这样一个孩子获得物质和精神上的满足，于是有了我们对于机器猫与未来的种种幻想。虽然我们无法阻止自己童年的终结，哆啦A梦却可以帮助我们以另一种方式续写童年。虽然藤子·F·不二雄曾创作过一个貌似结局的故事，但直到临终前，他仍然不打算将《哆啦A梦》完结，因为在他的设想中，哆啦A梦不会离开大雄，也不会离开我们。

如果把 1947 年当作当代日本动漫的开始，那么这半个多世纪日本动漫从未停止过前进的步伐，现已发展为成熟的，全面的，涵盖漫画、动画、音像制品、游戏及其他周边产品的产业链。

按市场需求确定选题，充分利用计算机给制作提速，尽力降低成本，缩短制作周期，依靠巨大的片量争夺市场，以获取可观的利润，这些固然是日本动画业令人瞠目的成就，但同时带给它的却是难以克服的痼疾，即：为了赢取收视而讨好观众，出现了媚俗、胡编妄作和粗制滥造的倾向，比如令家长们头疼的《蜡笔小新》，以及一些日本动画中常出现的色情片段。除了收视率的影响之外，另一个影响日本动画品质的是日本的自然环境和社会环境，这些因素深刻影响着动画片的主题和审美取向，使得日本动画复杂而独特，精致却不大气，隐忧中透露着坚强。

与美国动画相比，日本动画少了几分幽默与夸张，更鲜有浓墨重彩的绚丽和张扬，侧重对简练与写意风格的追求，体现东方民族的隐忍、含蓄等特征。日本动画在连续性和流畅感方面明显处于劣势，它的角色的动作生硬，而美国动画片中角色的动作则灵动柔软，正因为如此，转向对内心世界的刻意描摹是日本动画的一大特色。迄今为止，全球两大商业动画势力瓜分天下的态势已经非常明显，这两大势力便是日本动漫和美国动画电影。

Donghua Shangxi

第三章
欧洲动画

第一节 欧洲动画概况

一、初创时期

世界上第一部动画片诞生在欧洲。1888年，法国人埃米尔·雷诺发明了可在银幕上放映的，供多人一起观看的动态图画的光学影戏机的专利。虽然这一时期的动画片太过简单和稚嫩，但是已经具备了现代动画片的基本特点。埃米尔·科尔是法国著名动画家，被誉为"现代动画之父"。

欧洲动画提倡艺术家通过动画片表达思想内涵，反映社会现象，用幽默讽刺、辛辣尖锐的手法主要呈现给成年人观看。欧洲因其历史悠久、底蕴深厚，一直引领着世界的文化潮流。与美国动画相比，欧洲动画呈现出截然不同的特点：以短片为主，具有哲理性和深刻的含义；形式方面追求各种创新，比如定格动画、黏土动画、沙动画、混合媒介动画、计算机Flash动画、3D动画；材料方面也在不断探索和拓宽动画的表现领域，比如用油画、钢笔画、雕刻、实物等方式呈现动画。这一时期的动画影片因为资金和技术等方面的影响，发展十分缓慢，内容单一、质量较差，但是画面能够在银幕上活动起来，这是令广大观众兴奋不已的。

二、成熟阶段

由于动画影片给观众带来一次又一次的惊喜，世界各地的人们开始关注动画，越来越多的创作者投身到动画事业中来。电影工业的发展带动了动画影片的长足发展。在各种美学思潮和美学观念的启发和感染下，动画创作者开始专注于对元素的运用与开发，非具象、抽象、前卫的风格在此运动的影响下应运而生。欧洲动画不断成熟并形成了自己独有的风格，朝着前卫、先锋的方向越走越远。20世纪中期，由于技术的不断进步和动画制作手法的日趋成熟，欧洲动画走向了繁荣和成熟。

三、现状

美国动画和日本动画在商业利润的驱动下享有更多的关注和声誉，相比之下，欧洲动画更具人文内涵和思想性，其市场份额却不尽如人意。其深层原因主要如下。

1. 题材限制观众

美国动画将传统故事、名著和经典神话作为题材，例如《花木兰》《白雪公主和七个

小矮人》等，这些都是早已深入人心的故事题材，再如《怪物史莱克》《玩具总动员》等，其古灵精怪、天马行空的故事题材保证了广泛的受众基础。相比之下，欧洲动画要深刻、晦涩得多。题材是限制观众范围的根本原因。

2．市场意识薄弱

影视艺术作品不同于其他艺术类创作，除了具有文化属性之外，还有商业属性，动画片亦如此。欧洲动画多为小制作，其时长短，艺术实验性很强，但是市场意识薄弱，因而一直没能发展成为一种产业。但是美国和日本这两个国家的动画为了追求高票房和高收视率，将视线集中于大制作，在短时间内获得收益，从而迅速占领全球的动画市场。欧洲动画则因其对艺术的探索和商业意识的薄弱，只为业内人士和少数动画爱好者偏爱，这是其与美国动画和日本动画相比，竞争力不足的另一个原因。

第二节　欧洲动画片精品赏析

欧洲动画能追溯到中古时期书上的钢笔插画，那些粗拙的线条和独特的造型使人难忘。欧洲动画因地域和时代的因素，差异明显。西欧的风格较为淡雅细致，东欧则较为粗糙晦涩。欧洲动画主要表现出以下几种风格。

（1）根植于德国黑森林的阴森，以及格林童话的残酷和血腥，从而产生了一些另类、恐怖、风格黑暗的动画。这些动画片线条杂乱，色调冷清，造型怪异，主要描写恐惧，想象力惊人。

（2）着力于表达现代观念和理想。这些动画片篇幅不长，主题抽象，不注重故事和人物，一般用来表现人的处境，以及繁华社会之下的孤独感和荒谬感。手法大胆多样，具备先锋精神，多借鉴现代艺术的形式，多种文本混杂，比如拼贴、水墨、照片、日记，采用将动画与真人结合的电影表现形式等。

（3）简单有童趣，清新感人，比如《鼹鼠的故事》《巴巴爸爸》《蓝精灵》等。这类漫画主题健康，动画人物可爱善良、有正义感、反对暴力、相信爱能改变世界。这样一些动画片是欧洲动画中最为世界所知的动画片，在孩子们的笑声中历久不衰，在人们的心里永恒不老。

（4）风格独特，故事完整，接近电影，比如《国王与小鸟》《丁丁历险记》等。这些动画并未因为剧情的巧妙而变得烂俗和离奇，相反，所有的想象力都充满着诗意和艺术气息。

一、法国动画：《国王与小鸟》《青蛙的预言》和《疯狂约会美丽都》赏析

法国国家统计与经济研究所最新公布的统计数据显示，动画制作已经成为继技术工种、行政工种和社会工种之后的法国第四大职业，动画制作成为法国发展最快的行业。法国动画人可以说是动画片的鼻祖。法国动画片的丰富的内容和高度的艺术性在世界动画片历史中占有重要的地位。对于我们而言，最为熟悉的法国动画片应该是20世纪80年代初在中国上映的《国王与小鸟》，这部由上海美术电影制片厂翻译并配音的法国动画片一经播出就成为无数动画迷心目中的经典，不仅在中国，在世界范围内也取得了巨大的成功。

（一）《国王与小鸟》赏析

<center>在沉思中微笑的法式童年
——动画片《国王与小鸟》赏析</center>

《国王与小鸟》虽然取材自安徒生的童话《牧羊女与扫烟囱的人》，但是这两个故事的内涵却大不相同。原著讲述的是牧羊女和扫烟囱的男孩儿挣脱了传统家庭观念的束缚而追寻爱情和自由的故事，而《国王与小鸟》中，这一对情侣仅仅充当了配角，真正的主角是国王和小鸟，牧羊女和扫烟囱的男孩儿为这个严肃而深刻的故事镀上了一抹温情的暖色，全片都洋溢着法式的反讽与幽默，散发着自由、平等与博爱的理性光芒。

1. 法式反讽

《国王与小鸟》充分体现了法国式的幽默，它能将严肃的主题用极其幽默夸张的形式表现出来，全片活泼生动，自始至终贯穿着智慧和幽默。比如，在介绍国王的时候运用了有趣的旁白："塔基卡迪王国国王夏尔第五加三等于第八，第八加八等于第十六陛下"。法国动画人在讲述浪漫故事的同时，并没有落入陈述的俗套，而是加入了法国人特有的逻辑思维和幽默智慧，使整个故事避开了千篇一律的规则，整个故事是有节奏的，像音乐一样起伏跌宕，环环相扣，既有逻辑性又有旋律感，片中一些独特的表达方式让人感慨万千——城市地下有个盲人不停地摇琴箱说：生活是多么美呀！还有那19世纪款式的巨型机器人毁灭了整座城市之后坐在废墟上的黑暗画面，将这种地道的法式黑色幽默灵活地运用和嵌入到动画片中，这也只有法国动画片和法国动画人才能够做到。

看似不经意的幽默和反讽贯穿本片的始终。国王坐上电梯前往密室的途中，电梯用轻快但又隐隐夹带戏谑的声音说出许多让人啼笑皆非的行政部门：二楼宫廷事务所王室纠纷管理处，金库，金银餐具储藏室，国库，税务处，物质处理处，缴息结算处，国家监狱，夏楼，冬楼，秋楼，春楼，儿童和成人苦役禅，军备部，国防部，维护和平国务副秘书处，兵器馆焰火处，名画陈列室，皮货针织品、便帽、军帽、军用鞋刷和战鼓储藏室，王室警卫处，厕所武装部，皇家印刷厂，国王审讯室，放押抵债受理处，地牢，地下墓穴，女性阳伞和雨伞储藏室，国王画室，国王夜间庇护处，死牢，国王理发室，国王修脚室，国王蒸汽浴室，国王喷泉管理处，国王室内音乐厅，国王军队军号储藏室，不仅嘲笑了形同虚设的行政机关，更是将"无用"和"可笑"的标签贴在了国王这个人物的脑门上。

盲人音乐家给凶猛的热爱音乐的狮子奏乐时，罩在钢铁外壳中的国王却将盲人音乐家丢进狮苑，彻底无视他的生死存亡。国王不是不喜欢音乐，只是他从来无视自己意志之外的东西。

2. 角色塑造

片中人物的性格和特点也各具特色，夸张而不离谱。国王虽然至尊无上，穷奢极欲，但是却十分自卑，先天的斗鸡眼缺陷令他非常苦恼。他对宫廷画师所画的惟妙惟肖的画像（见图 3-1）不满意，所以用机关处死画师，回到他的密室后，将画作中的眼睛改为炯炯有神的大眼睛（见图 3-2）。国王热爱射击，手下的卫兵在国王射击后用锥子在靶心处扎出孔洞，然后拿给国王看，以满足国王的自信心和虚荣心（见图 3-3）。国王只有在他的密室里才会抛开自负和权力，这里剩下的只有对斗鸡眼的自卑和那忧郁的音乐。他越来越歹毒，越来越孤独。他是一个具有性格缺陷的人，只不过是因为坐上了皇上的宝座，因而所有的缺陷被放大一万倍。

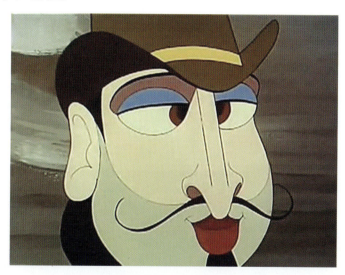

图 3-1　宫廷画师所画的真实的"斗鸡眼"国王

图 3-2　国王将画像中的眼睛改为炯炯有神的大眼睛

图 3-3　国王练习射击时，手下的卫兵在靶心处用锥子扎出孔洞，然后拿给国王看，以满足国王的虚荣心

当国王即将把刚抓到的小鸟的孩子当作猎物时，小鸟踩在国王雕塑的头顶上发表了一通声讨："你是凶手——是的，我就是这么说，你是一个凶手，甚至我还要说，你是一个大坏蛋，一点不错，就是一个大坏蛋！岂有此理，天下哪有这样的事，枪杀穷苦百姓，你这样算什么国王啊！我倒要问你为什么害得我家破人亡？"这开篇充满革命激情的声讨足以说明小鸟的角色定位：国王的反抗者，亦即对抗专制和暴政的正义势力。最后，它操纵机器摧毁了庞大无用的塔基卡迪王国，冲破了束缚和压迫。

牧羊女天真善良、纯洁美丽，与纯朴善良的烟囱工人相互爱慕。他们为了逃避逼迫与自己结婚的残暴的国王，在小鸟的帮助下（见图 3-4），开始了惊心动魄的逃亡之旅，最后终成眷属。

图 3-4　善良的扫烟囱的男孩儿救下即将坠落的小鸟

3．文化底蕴

法国不愧是艺术的国度、浪漫的国度。墙壁上的两幅画中的扫烟囱的男孩儿和牧羊女跃然纸上，牵手走出壁画（见图 3-5），这是对安徒生童话最完美、最生动的呈现。当扫烟囱的男孩儿牵着他心爱的牧羊女要从烟囱逃离的时候，为难地看到了壁炉里燃起的熊熊火焰，这时，画上方的酷似著名画作《泉》的那幅画中的女子肩上的水壶适时地被敲碎，泉水喷涌而下，熄灭了壁炉里的火焰，于是，扫烟囱的男孩儿和他心爱的牧羊女远走高飞了（见图 3-6）。

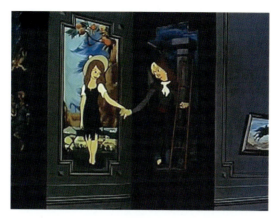

图 3-5 壁画中扫烟囱的男孩儿和牧羊女

图 3-6 酷似名画《泉》的墙上画作，适时地流下水来熄灭了壁炉的火焰，
于是，扫烟囱的男孩儿和牧羊女远走高飞了

动画片结尾处的深长意味令这部动画片成为永恒的经典，那一记重拳压扁的鸟笼（见图 3-7）是被铲除掉的人类的枷锁，解除掉的困境，也引人发问，人类自己搭建的囚牢将如何被摧毁？当那个巨型机器人坐在废墟上沉思的时候，他刚刚在朝阳升起之前打碎了一切，迎来了光明。

图 3-7 结尾处巨型机器人砸碎鸟笼的画面

4．音乐韵味

片头缓慢流淌的钢琴曲为全片奠定了细腻、委婉、忧伤的基调。国王出场时的交响乐

带有些许诙谐幽默，不时地变调俏皮地表现出对国王这个人物形象的讽刺。画师给国王画画时，活泼轻快的小提琴曲跃动着，渲染了画师受到国王表彰时的愉悦的心情，当乐曲快要结束时，画师被刚刚授予他奖赏的国王用机关打入了地牢，音乐的转折透漏出国王的霸道和心机。国王的密室中，音乐是一种梦幻的氛围，这里是国王个人专属之地，也是他个人寄托情感的地方，他痴恋着画里的牧羊女，同时他又因为自己的斗鸡眼而自卑。夜晚那只小鸟给自己的孩子唱歌时的音乐，表现出小鸟的勇敢与乐观，以及从容地面对一切的情怀。

牧羊女和扫烟囱的男孩儿逃出国王的密室后，在跑下陡斜的王宫阶梯时，背景音乐是《十万阶楼梯》，观众此时的心已经跟随着这对主人公奔跑在逃亡的路上，这首骤雨般的音乐仿佛是跑下楼时那紧张快速的脚步声和心跳声。当牧羊女和扫烟囱的男孩儿逃到地下迷失方向时，是盲人乐师的《盲人的悲歌》指引着他们，盲人乐师的话和手风琴的音乐重新鼓起了他们的勇气。

牧羊女迫不得已答应国王的求婚后，巨型机器人的胸口自动打开了一个舞台，里面响起的是荒腔走板的《婚礼进行曲》，令小鸟和扫烟囱的男孩儿都捂紧了耳朵，委婉地表现了这桩婚姻的荒唐可笑。小鸟在说服狮子们奋起反抗时，音乐是激昂的交响乐，被鼓舞的狮子们重燃欲望要夺回属于自己的自由。这部影片的音乐为剧情的发展、人物个性的塑造、气氛的渲染和情感的表达等起到了推波助澜的作用。随着一段抒情、幽远的钢琴曲的响起，细腻而清澈、深情而幽远的钢琴声不经意地流露出淡淡的感伤，似乎在低诉遥远的往事，抚摸着人类心灵中那最柔软的部分，也为整部影片的故事唱了一曲赞歌。

导演从一开始就暗示了他要讲述的不是一个皆大欢喜的故事。"太太们，小姐们，先生们，我们非常荣幸地给各位讲的这个故事，是一个完全真实的故事，是的，完全真实，这是我的经历，也是许多人的经历。"这是小鸟的第一句开场白，也在试图告诉人们这部动画片是真实世界里发生的事件的缩影。

（二）《青蛙的预言》赏析

<div align="center">疯狂笑过之后的沉思

——动画片《青蛙的预言》赏析</div>

如果说《国王与小鸟》让人们在冷静的思考中有面带笑意的话，那么这部《青蛙的预言》则是让人们在疯狂笑过之后，陷于深深的沉思。《青蛙的预言》是由法国著名的Folimage动画工作室（疯影动画工作室）制作的一部动画片，Folimage动画工作室一直以来兼顾老幼的审美标准，在吉卜力工作室和迪士尼公司两座大山的重压之下，选择用一种艺术的方式展开关于这个世界的沉思。

1．隐喻

这部动画片的导演曾说过，青蛙的进化史浓缩了人类的历史，借此讽喻人类社会的发展，引起人类对于生态的重视。船上的动物各取雌、雄一只，为了繁衍生息，动物之间的弱肉强食恰似对社会现实的讽喻，作者在讽喻之后不忘寄托对和谐共处和人性本善的美好

期望。费迪南的仓库在一片汪洋中给了这些动物生存的希望,它是圣经中的"诺亚方舟",大大的轮胎更是从一开始就奠定了伏笔,这一切都在警醒世人要心存善念,大团圆的结局更是寄托了创作者对美好的期待和对善念的赞颂。

2. 风格

这部耗时六年手绘而成的动画片显示出与美国工业流水线下的产品截然不同的风格,继承了欧式传统的柔和高雅、简练和谐、画风细腻的风格,少了高科技的金属味道,凸显了笔墨的质感。

法国动画片极具法国电影的艺术性,在具体细节的处理上形成了独具风格的特色,无论是《疯狂约会美丽都》《国王与小鸟》,还是这部《青蛙的预言》。《青蛙的预言》中有一处巧妙的转场:费迪南思考时不断地推进景别,当推到眼球特写时,蓝色的眼球转到幽深的星空(见图3-8)。转场的巧妙衬托出动画片的美妙无比和想象的瑰丽。

图3-8 转场的巧妙:由费迪南蓝色的眼球转到幽深的星空

3. 情节

悬念与转折一直是Folimage动画工作室惯用的表现手法。得救的老海龟与鳄鱼对话的一场戏使剧情突转,一改之前的天真美好,让老海龟成了复仇的反面角色,它企图控制、迫害善良的动物和老船长费迪南,这个情节的设置使事物的复杂性和两面性呈现出来,上升到了哲学层面,给了孩子们一个辨别世界的角度。而影片最可贵的地方是摒弃了暴力,无论是反目的老海龟还是食肉动物们,情节都尽量避免了血腥与暴力。当老船长费迪南和妻子重回方舟,面对穷凶极恶的老海龟时,他没有选择以暴制暴,而是选择用宽容诠释人性。在食肉动物们受到老海龟的误导时,它们当中最小的同伴猫咪因为人类的恩宠而良心发现,成了正义的使者,营救了汤姆和莉莉,这部动画片表明了引导的重要性,也表明童年时代就可以种下善良的种子。最后的大团圆结局,虽有些乌托邦,但是传达了导演想让

孩子们看到完美世界的愿望。

伏笔的隐藏凸显动画片不是幼儿片的特殊性。莉莉的父母要去远游,留给了老船长费迪南和他的非洲妻子一个救生圈(见图3-9),说可能会用得到。救生圈上面印有莉莉的名字(Lili),当世界变成一片汪洋之后,老海龟的得救是因为这一个救生圈。夜晚莉莉进入仓库仔细查看救生圈,看到了自己的名字,于是失声痛哭,她知道她的父母在这场灾难中肯定不会生还了,于是抱着费迪南的妻子哭泣,费迪南的妻子哄睡了莉莉后,也开始失声痛哭。这是一种含蓄地交代因果关系的手法,也给我们国家的动画片一个强有力的参考。

图3-9 伏笔1:莉莉的父母留下的救生圈

莉莉和汤姆在玩耍时发现了棚顶掉下的细屑,莉莉受好奇心驱使爬上去想要一探究竟,但是没有站稳摔了下来。当全家人因为洪水漂泊在海上饥肠辘辘时,费迪南打开了棚顶的储藏室,一大堆金黄的土豆"倾泻而下"(见图3-10),曾经的伏笔揭开了神秘的面纱,此时土豆的金黄赛过金子的闪耀。

费迪南让儿子汤姆给轮胎打气,汤姆一不留神把轮胎当成了气球打得满满的,费迪南赶紧叫停汤姆。当他抬起轮胎的时候,画面呈现出一个硕大无比的轮胎,这为后面的汪洋中承载仓库让人们得救的情节做了巧妙的铺垫(见图3-11)。法国动画片中看似不经意的情节,都在润物细无声地为后面的情节做铺垫,所以一切看起来如行云流水,自然顺畅。

除了伏笔的巧妙铺设之外,艺术手法也堪比电影般精致考究。当这艘"诺亚方舟"上打出一束光时,吸引来了一群鳄鱼,这束光背后的人因为逆光所以并不能看得很清楚,这符合自然中光的性质。通过光影的塑造产生悬念:到底是谁串通了鳄鱼?为什么又有如此恶意的对话?接下来,"诺亚方舟"不断接近,拿着手电筒的原来是那只刚被救活的老海龟,既交代了它是谁,又表现出它的狂妄卑劣(见图3-12)。

图 3-10　伏笔 2：棚顶掉下的细屑和储存的土豆

图 3-11　伏笔 3：轮胎

图 3-12 艺术手法：光

《青蛙的预言》用一种童话寓言的方式塑造了一些本性善良、心存善念的角色，也向人类传递了一个信息：当面临危机的时候，只要心存善念，永远都有希望。与美国动画片相比，法国动画片最大的不同在于其重点不是讲故事，而是试图在有限的时间内表达丰富的感情和复杂的思想，以高度概括的手法表现一个引人深思的主题，以流畅的镜头和巧妙的视听语言传递细腻的情感，用悬念和细节的处理完成对心灵和性格的刻画。不像美国电影以吸引人的眼球为主要目的，法国动画片重在用个性化、艺术化的表达方式来演绎现代生活的方方面面，表达出导演独立的思想和对世界的思考，偏重于理性思考，甚至是对传统的颠覆和反叛。

（三）《疯狂约会美丽都》赏析

<p align="center">以最接近艺术的方式构成动画
——动画片《疯狂约会美丽都》赏析</p>

法国动画片除了巧妙而富有深意的剧本构思外，其精致优美的画面和夸张精巧的人物造型也是赢得千万观众的法宝。《疯狂约会美丽都》秉承了法国动画片的一贯传统，画面和造型鲜明浓烈，人物造型简练夸张，人物性格鲜明生动，没有 3D 的外壳，更无过多对白的修饰，甚至没有一件物品是美丽的，所有的一切都朴素、陈旧，洋溢着浓厚的欧洲文化艺术气息。

1. 人物塑造

老狗布鲁诺和奶奶的身体都是圆的，自行车运动员（孙子）是一个骨瘦如柴的健将，却有着超级粗壮的小腿，黑手党的人物都是高大死板的方块造型，千人一面，美丽都里的女人都是肥胖的，这种夸张与日系动漫和迪士尼动画都不同，带有怪诞的特色。除了夸张的外形，人物性格和行为的塑造更是别具一格。奶奶用破车轮敲打出巴赫的十二平

均律;小时候被火车压过尾巴的老狗布鲁诺对火车的怨恨体现在每日窗前驶过火车时它的狂吠不止;面对黑手党的追击,四个老姐妹机智轻松地摆平,靠的不是运气,而是一贯的欧洲幽默感。

如果我们从造型与性格两个方面去分析这部动画片的人物的话,就会发现几乎所有的角色都是夸张外形与扁平性格的结合体,这是与其他成人动画片最大的不同。英国著名的小说家、艺术评论家福斯特在《小说面面观》中提出了两个重要的概念:扁平人物与圆形人物。"所谓扁平人物也就是17世纪所谓的'气质类型',有时也称为类型人物,有时也称漫画人物。其最纯粹的形式是基于某种单一的观念或品质塑造而成的,当其中包含的要素超过一种时,我们得到的就是一条趋向圆形的弧线了。"[1] 往往拍给成人看的动画片的人物角色多是含义丰富、表意多元的圆形人物,即好人也有缺点,坏人也有可爱之处,但是《疯狂约会美丽都》在角色的塑造方面有些例外。奶奶聪明智慧,韧劲十足,对孙子的爱胜过一切。孙子内向孤独,麻木忧伤,对于奶奶的爱觉得理所应当。美丽都的三重唱组合的热心体现在对待她们的演艺事业,更体现在对这对祖孙的包容和接纳。黑手党的面孔更加扁平单一,穷凶极恶,面孔犹如扑克牌。扁平人物的优势是把人物性格中的某一个方面推向极致,好人极好,坏人极坏,能够让人善恶分明。虽然每一个角色自身是扁平的,但是他们整体所构成的世界是立体多元的,它不是在讲述人性的复杂,而是在追求另外一个世界里的纯粹。

2. 风格范式

这部动画片的背景绘制独具特色,哥特式建筑构建着法国浓厚的地域特色,用色和笔触充满怀旧情调,特别是其中的城市、街道、建筑等室外景象犹如印象派的画作一般鲜明生动,追求对外观的表现,运用色彩的分割理论,色与光的混合使画面折射着太阳光的七色,营造出一种梦幻般的诗的氛围,又带着手绘的传神笔触,寥寥数笔却意蕴无穷。

默片风格的独具匠心是本片超凡脱俗的一个显著特点,极少量的对白传递了亲情的感应,用首尾呼应的对白加深了关于亲情的理解。导演西维亚·乔迈在接受采访时说他很喜欢卓别林的电影,《疯狂约会美丽都》也在用一种默片的表达方式传递着对工业社会的冷静思考。

3. 视听手法

这部动画片中的二维手绘、三维衔接、音乐渲染、前后呼应、悬念伏笔、巧妙转场等手法的运用,是非常电影化的表达方式。绝大多数场景使用二维手绘的方式,营造出立体鲜活的美丽都空间,这是可以跟《大都会》相媲美的。色彩的运用符合20世纪二三十年代怀旧的背景,三维技术的运用使自行车大赛的热烈场面更激动人心,CG的运用使奶奶乘坐的小潜艇在波涛汹涌的大海上更加让人揪心,转场的巧妙运用更是电影化最显著的表

[1] 《小说面面观》,福斯特,人民文学出版社,2009年。

现，相似图形、相似主体的转场方式使画面如行云流水般流畅，这些都使这部质朴的动画片表现出低调的华丽。美丽都的三重唱组合喜欢吃青蛙和蝌蚪。她们的满满一锅的蝌蚪，与皎洁的圆月叠化转场（见图 3-13），既巧妙又流畅，富有奇幻的想象力。

图 3-13　巧妙的转场：蝌蚪和圆月

此外，创作者对于悬念及细节的处理也别具匠心。孙子在父母离世后产生了深深的自闭情绪，奶奶想尽各种办法让他快乐，但总是徒劳。终有一日在给孙子打扫房间的时候，不小心碰掉了床上的本子，奶奶从床下捡起本子，打开后看到：曾经报纸上被剪掉的部分都是关于自行车的图片，于是知道了自闭的孙子内心的愿望。第二天，她把崭新的自行车送给孙子的时候，终于看到了一个真正快乐的儿童，这也为以后把这个孙子培养成自行车手做了铺垫（见图 3-14）。关于贴图画册的情节，在之前的剧情中也做了很好的铺垫：奶奶认真地看着手里拿着的报纸，而报纸上却出现了一个大大的窟窿（见图 3-14）。

前后呼应是叙事层面耐人寻味之处。动画片开始时，面对奶奶的疑问："电视节目放完了吗？"孙子默不作声，表现出自闭忧伤的性格。动画片结尾时，奶奶再一次问已经白发苍苍的孙子同样的问题，孙子对着身边的空椅子说了句："电影放完了，奶奶。"（见图 3-15）这种不动声色的情感流露，更具震撼人心的力量。

法国人以其独有的细腻情感和浪漫情怀，创造出一代又一代优秀的动画作品，打造了一个又一个真实而又浪漫、华丽而又质朴的童话世界。法国动画在世界动画片领域里，散发着自己独特的气息，不同于迪士尼动画的华丽搞笑，也不同于日本动画的令人深思，更多的是以艺术的方式传递着思想和情怀。虽然同美国动画和日本动画的票房相比，法国动画会有很大差距，但是却为整个动画世界打开了另一扇窗子。

图 3-14 细节与铺垫：奶奶发现孙子喜欢自行车

图 3-15 动画片开始和结尾呼应

二、英国动画：《小鸡快跑》和《超级无敌掌门狗》赏析

英国动画虽然是在 20 世纪 80 年代才被我们熟悉，但是其历史却十分悠久，经历了一个多世纪的成长和发展。英国这个具有悠久历史的欧洲国家，一直以多元的文化和开放的思想屹立于世界动画先进国家的行列，英国动画的发展较之美国、日本等国要相对缓慢，但是因为一直保持与迪士尼公司等美国动画巨头的合作，使其具有了国际化的便利和相对领先的地位。

（一）《小鸡快跑》赏析

《小鸡快跑》是阿德曼动画公司（见图 3-16）出品的第一部动画长片。英国的阿德曼动画公司（Aardman Animation）是世界顶尖的"定格动画"①制作者。阿德曼动画公司的导演尼克·帕克曾为了赚钱买一部摄影机而在鸡肉包装工厂做苦工，每日目睹上千只

① "定格动画"（stop-motion），也称停格动画或逐格动画。片中的每一个静态的角色，都需动画师先用模型定位。一个画面拍好后，由动画师将对象稍作移动，拍下一个镜头，每次只拍摄一帧。

死鸡在生产线上流动,这正是他创作《小鸡快跑》的灵感来源。这部《小鸡快跑》是一部纯手工制作的黏土动画,黏土很好地摆脱了CG那种技术化、商业化的味道,增添了很多原始手工的艺术质感。手工一点点捏出的实际尺寸的角色,一个姿势一个姿势摆出来的角色的造型,逐个场景的精心设计,一格一格地拍出来,最后形成了这部扣人心弦的、非常具有好莱坞节奏感的动画片。

图 3-16　阿德曼动画公司

<div style="text-align:center">来自一部动画片的节奏感
——动画片《小鸡快跑》赏析</div>

1. 角色塑造:个性鲜明、简单真实

整部动画片的场景十分简单,故事发生的地点是一个鸡场,除偶有表现洛基的公路部分之外,大部分情节的展开都是在鸡场里。这群生命遭到威胁的小鸡寻找着逃生的办法。角色的造型也不花俏,但却恰如其分地表现出了他们各自鲜明的特点:圆圆的肚子,像人手一般的翅膀,喜欢织毛衣的巴波斯(见图3-17),戴眼镜的工程师麦克(见图3-18),爱吹牛的鸡群长官福罗(见图3-19),美国来的操着一口美国腔的大公鸡洛基(见图3-20～图3-28)。这些角色不仅容易被观众识别和记住,更是把人类的特点恰到好处地转移到动物身上,折射出人类的弱点和强悍。

图 3-17　喜欢织毛衣的巴波斯,在后来的飞机建造过程中负责编织工作

图 3-18　戴眼镜的工程师麦克，在后来的飞机建造过程中负责工程技术

图 3-19　爱吹牛的鸡群长官福罗，在后来的飞机建造过程中担当首席飞行顾问，成功地驾驶飞机逃离鸡场

图 3-20　洛基以救星身份出现，给鸡群带来逃出去的希望

图 3-21　就在鸡群屡次尝试飞行失败后失去对洛基的信任的时候，他勇敢地救出了即将被做成鸡肉馅饼的 Ginger，为日后二人的情感做铺垫

图 3-22　洛基被鸡群长官福罗授予了勋章，并给予了肯定

图 3-23　经过这次星空下的促膝长谈，二人的情感又进了一步

图 3-24　洛基良心发现，觉得自己对鸡群的欺骗是可耻的，于是选择离开，并留下了勋章和那幅海报

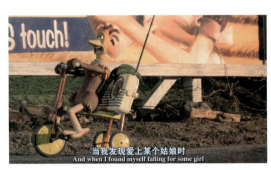

图 3-25　洛基去了另外一个城市，在路上看见了特维迪太太的鸡肉馅饼，于是决定回去救 Ginger

图 3-26　就在 Ginger 要被特维迪太太砍死的千钧一发之际，洛基骑着自行车出现了

图 3-27　经过一番惊险刺激的飞行和对抗，终于逃离了危险，迎来了自由，Ginger 和洛基的爱情开花结果

图 3-28　温情的一幕，拟人化的手法表现了导演对真情的赞颂

2. 叙事节奏：开场点题、交叉及段落叙事

　　这部由英国团队制作的动画片是由美国的梦工厂出品的，故事情节和叙事节奏都具有鲜明的好莱坞特色，比如，鸡肉馅饼机器中那场惊险的逃亡、两位主角的爱情和每个角色

的性格刻画都很商业化。为顺应商业市场的诉求，这部动画片一改往日英国动画片冗长舒缓、意味深长的节奏，从一开场就进入了正题，并且将这种酣畅淋漓的节奏一直持续到了最后。这种简单直接、干脆利索的开场，对动画电影来说或许最为合适。

段落蒙太奇手法的使用加快了叙事的进度，增强了叙事的节奏。动画片呈现了各种逃跑方式：第一次尝试逃跑是从铁丝网下面钻出去，因为同伴不幸被卡住，已经逃出去的 Ginger 营救伙伴的时候被发现而被抓回了牢笼，囚禁起来（见图 3-29）；第二次逃跑是用顶着头盔的办法逃跑，但是不幸的是同伴无法走出大门，而 Ginger 为了撑开大门再一次被发现而被抓回去囚禁（见图 3-30）；第三次逃跑是乘坐隧道车，Ginger 刚破土而出就被狗发现，又一次计划失败（见图 3-31）；最后一次逃跑是一群鸡用叠罗汉的办法乔装成一个高大的人偶，不幸的是裙角被刮住露出了马脚（见图 3-32），所有的计划都以失败告终。动画片开始快节奏交代了前情，为正片的情节做铺垫。

图 3-29　第一次逃跑是从铁丝网下面钻出去，因为同伴不幸被卡住，已经逃出去的 Ginger 营救伙伴的时候被发现

图 3-30　第二次逃跑是用顶着头盔的办法逃跑，为同伴撑开大门的 Ginger 再一次被发现而被抓回去囚禁

图 3-31　第三次逃跑是乘坐隧道车，Ginger 刚破土而出就被狗发现

图 3-32 最后一次逃跑是鸡群用叠罗汉的办法乔装成高大的人偶，不幸的是裙角被刮住露出了马脚

交叉蒙太奇手法的使用使叙事更为紧张刺激，随着情节的发展，镜头时间不断缩短，使节奏更加紧凑，营造出愈加紧张的气氛，这是典型的"最后一分钟营救"的模式，这种模式在这部动画片中多次使用。在鸡肉馅饼机器中的一场戏，无论是洛基救 Ginger，还是 Ginger 救洛基，都使用了交叉蒙太奇的手法。洛基陷在馅饼汤汁中时，勇敢聪明的 Ginger 先跑去用工具撑起了正在下降的大铁门，延长了救洛基的时间，接下来就是洛基与眼看要被压弯的工具和即将关闭的大铁门分别呈现，镜头时间短暂，交叉迅速，洛基在最后一刻逃出了机器（见图 3-33），交叉叙事的手法使紧张刺激的气氛得到了渲染。使用交叉蒙太奇手法的另外一处是交叉呈现特维迪先生修坏掉了的鸡肉馅饼机器与鸡群制造用于逃跑的重要工具——飞机（见图 3-34）。使用交叉蒙太奇手法时都会设置一个最后期限，这是推进叙事的动机。随着特维迪先生工作进展的不断加速，多次有惊无险之后，鸡群也加快了飞机制造的速度，最后当两条线的重点汇聚到一起时，情绪达到了最高潮。

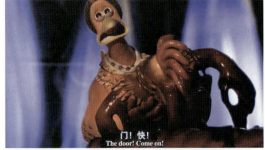

图 3-33 交叉蒙太奇 1：Ginger 救洛基时，洛基与眼看要被压弯的工具和即将关闭的大铁门交叉呈现

续图 3-33

图 3-34　交叉蒙太奇 2：鸡群制造飞机与特维迪先生修馅饼机器交叉呈现

3. 视听手法：转场巧妙、韵味深长

从转场的处理基本能够看出导演的手法是否娴熟，细节的设计是否用心。本片多处转场具有电影化的手法，而且巧妙流畅地为叙事增色不少。其中一处使用了挡黑镜头转场（见图 3-35）：爱吹牛的鸡群长官福罗说自己曾经就职于皇家空军部队，还有勋章作证，Ginger 让他拿出以前驾驶过的飞机的图纸，此时福罗摆出敬礼的手势，之后挡黑镜头转场，关闭的箱子被打开，鸡群查看箱子内部，巧妙地呈现出整个过程。

图 3-35　转场 1：挡黑镜头转场

靠人工制作的黏土角色摆出一个个姿势，如果还能使用动势转场，足见导演的功力。其中一个使用动势转场（见图3-36）的情节是关于特维迪太太即将开展的新业务——制作鸡肉馅饼的。她不满地举起馅饼砸向特维迪先生，靠这个动势转场转到向鸡群讲述特维迪太太的馅饼计划的Ginger，Ginger将印有鸡肉馅饼广告的商标粘在墙上，两个镜头既有动势连接，又有内部的情节延续。

图3-36 转场2：动势转场

声音和光影可以交代很多用画面不易直陈的情节，而且可以营造出意味深长的意境。女鸡场老板特维迪太太杀鸡的时候，整个动作没有直接呈现，而是通过墙上的影子来表现的（见图3-37），避免了少儿不宜的血腥的暴力镜头，却也同样可以带动观众情绪，营造想象空间。看到这一幕的鸡群，其中一只低下头转身走了，而Ginger满含泪水直直地

看着（见图3-38），用动作表达角色的心理，更为逃跑增加了行为动机。

图3-37　特维迪太太杀鸡的隐晦表现

图3-38　Ginger满含泪水直直地看着，逃跑的动机更加明确

悬念的设置是这部动画片出色的叙事手法之一。爱好织毛衣的巴波斯在列队点名的时候发现自己三天没下蛋，按说她是要被杀掉的，但是，特维迪太太不但没有杀掉她，反而量了量她的腰围，说要给鸡群加双倍饲料，这为后面的情节即特维迪太太的鸡肉馅饼计划做铺垫。还有一处悬念表现了洛基的无言以对，从而决定离开。表3-1以拉片的形式对此处的细腻手法做了解读。如此简单的一个情节，使用了32个镜头，用不同的景别、角度、镜头运动方式和镜头时长塑造了引人入胜的悬念。

表3-1　《小鸡快跑》片段拉片分析

镜号	景别	角度	镜头运动方式	镜头时长	画面内容	注释
1	特写	平	固定	2s		由特写镜头开始，埋下伏笔

续表

镜号	景别	角度	镜头运动方式	镜头时长	画面内容	注释
2	近景	平	固定	3s		Ginger 近景
3	中景	平	固定	2s		Ginger 告诉大家今日就可以飞行，得到自由，给大家一个希望，烘托接下来洛基失踪带给大家的失望情绪
4	全景	平	固定	2s		—
5	近景	平	固定	6s		众人反应的镜头，渲染氛围
6	中近景	平	固定	5s		Ginger 入场，推开洛基的房门
7	远景	平	固定	4s		房间空镜，留下悬念
8	近景	平	固定	5s		Ginger 反应的镜头
9	全景—近景	平	推	2s		床上留下了昨天洛基被授予的勋章和一封信，继续营造悬念，吸引观众
10	近景	平	跟	3s		Ginger 带着好奇接近的镜头，强化悬念

续表

镜号	景别	角度	镜头运动方式	镜头时长	画面内容	注释
11	近景—特写	俯	推	5s		推镜头交代物件的细节，突出强调
12	近景	平	固定	4s		Ginger首先拿起勋章
13	中近景	仰	固定	3s		切换角度和景别，介绍Ginger看见勋章下面的一封信
14	近景	平	固定	3s		切换景别和角度，Ginger打开信
15	特写	平	固定	4s		用特写的方式交代原来那张洛基手里所拿的海报的底边部分，里面隐藏着重要的信息
16	近景—特写	仰	推	8s		Ginger反应的镜头，由表情得知她的百感交集
17	远景—特写	平	推	10s		推镜头表现Ginger的主观视点
18	近景	平	前跟	3s		该镜头交代Ginger的动作
19	全景	俯	固定	2s		切换角度，用俯拍突出角色内心的压抑

续表

镜号	景别	角度	镜头运动方式	镜头时长	画面内容	注释
20	中近景	平	固定	2s		众人反应的镜头,渲染情绪
21	特写	平	固定	2s		特写海报上的重要信息
22	中近景	平	固定	3s		众人如五雷轰顶的反应的镜头
23	中近景	仰	固定	3s		过肩镜头交代Ginger此时的动作和内心
24	近景	平	固定	2s		前实后虚的镜头交代Ginger的孤独和众人的诧异
25	大特写	平	固定	1s		再次交代海报上的重要信息
26	特写	俯	固定	1s		给出海报的全部内容,交代洛基离开的真正原因
27	中近景	平	固定	5s		大雨恰到好处地来临,给众人泼了一头冷水
28	全景—大远景	俯	拉	8s		用俯拍表现众人的压抑和失落

续表

镜号	景别	角度	镜头运动方式	镜头时长	画面内容	注释
29	特写	俯	转+拉	9s		特写转场,由一把勺子引出洛基此刻的下落
30	中近景	平	固定	11s		洛基悲伤地离开,犹如落汤鸡
31	大特写	平	固定	2s		特写转场,又一次交代海报上最重要的信息,引出事件的结果
32	中近景	平	固定	10s		大家得知上当

(二)《超级无敌掌门狗》赏析

《超级无敌掌门狗》是一部由英国广播公司发行的黏土动画片,是阿德曼动画公司的代表作之一,以轻松幽默的英伦风格、立体生动的人物刻画、天马行空的想象力、精致的镜头语言著称,1989年一经推出便成为全球注目的焦点,现已推出七部,分别是《月球野餐记》《引鹅入室》《剃刀边缘》《酷狗宝贝》《异想天开小发明》(系列短片)《人兔的诅咒》(长片)和《面包和死亡事件》。《超级无敌掌门狗》系列动画片是老少皆宜的动画片,每当新年来临,英国许多家庭就会齐聚一堂观赏此片。这个系列中的长篇动画《人兔的诅咒》还一举击败当年颇具影响力的《哈尔的移动城堡》和《僵尸新娘》,夺得奥斯卡最佳动画长片大奖。

<div align="center">

英式的想象力
——《超级无敌掌门狗》系列赏析

</div>

《超级无敌掌门狗》系列(以下简称"掌门狗"系列)动画片中两个主要角色分别是爱搞发明的华莱士和他的酷狗格罗米特,这是在英国家喻户晓的两个动画角色,甚至成为英国的重要代表。这个系列的动画片以其独具特色的英式风格、轻松幽默的故事、天马行空的想象力和精致的黏土造型赢得了一次又一次的掌声。

1. 故事风格

"掌门狗"系列动画片中有两个主人公,一个是华莱士,另一个是他的酷狗格罗米特。

华莱士是个普通的英国男人，他乐观豁达、爱搞发明（见图3-39），他的发明创造丰富了他的生活，这个角色的灵感来源于创作者尼克·帕克的父亲。尼克·帕克的父亲是一个喜欢整日拿锤子叮叮当当搞发明的人。格罗米特是一只忠诚善良的狗，跟随主人华莱士并照顾他的起居，关键时刻帮助了被改造大脑变成巨兽的主人华莱士。这个角色与机器猫有异曲同工之处，是集智慧、善良和忠诚于一身的角色。创作者把它设计为一个更像是主妇、管家和保姆的会织毛衣的狗（见图3-40），让原本妙趣横生的故事充满了生活的气息。

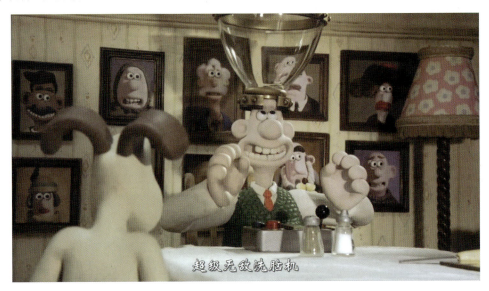

图3-39　爱搞发明的华莱士

图3-40　织毛衣的格罗米特

故事自然、贴近生活，华莱士全自动的生活充满了奇幻的想象力。情节的起承转合、矛盾的设置、冲突的主线的巧妙贯穿，以及每一个小细节的安排都既能体现出创作者的智慧，也能引人入胜。"掌门狗"系列动画片在叙事手法上能够看到同是英国导演的希区柯克的影子。在《面包和死亡事件》中，格罗米特帮助华莱士到面包小姐家中送钱包，从进门的一刻起，光线和声音使悬念丛生，让人感到危险临近。门缝处、楼梯上都有摇曳的光影，格罗米特的细节呈现了它的反应，主观视点和客观视点的结合增加了观众观看的欲望。最后出现一本相册，相册里面揭开了动画片开始埋下的伏笔：到底是谁杀害了面包师？正是这位面包小姐。接下来，第二个大悬念开始：相册中的最后一个面包师正是华莱士，面包小姐会不会杀害他？以什么方式杀害？这些为接下来的叙事设置了悬念（见图3-41）。

图 3-41 《面包和死亡事件》：悬念的设置

此外，动画片还巧妙地运用了好莱坞叙事常用的炸弹爆炸的情节（见图 3-42）来营造紧张感，引爆炸弹的时间既是促进叙事的动力，也是造成紧张感的原因。格罗米特营救华莱士也采用了好莱坞惯用的"最后一分钟营救"的模式，让这部动画片紧张刺激，高潮迭起。

图 3-42 炸弹爆炸的情节

在《人兔的诅咒》中,格罗米特打开冰箱,发现里面是空的,一个空镜头设置了悬念:兔子在哪里?当切换拍摄的角度之后,一群兔子挤在冰箱门上(见图3-43),而此刻的格罗米特并不知情,这是希区柯克惯用的一种悬念塑造方式,即观众知情而剧中角色并不知情。这不但设置了悬念,勾起了观众想要看到格罗米特的反应的强烈欲望,还营造了轻松幽默的气氛。

图3-43 《人兔的诅咒》中,打开冰箱的镜头

神秘的怪兽破坏了大赛,也破坏了很多蔬菜。动画片以影子或是看到它的角色的反应表现出这个神秘的、巨大的怪兽的可怕(见图3-44)。这种充满悬疑感的人物出场方式是悬疑片惯用的手法。

图3-44 怪兽神秘的影子和其他角色的反应

2. 奇幻色彩

主人公华莱士是一个热衷于搞发明的普通英国人,为了拿到钻石,设计了一个可以飞檐走壁的"假肢"(见图3-45)和一个可以用来爬楼的卷尺(见图3-46)。他还设计了一个带有酷狗图案和眼睛孔洞的纸箱用于避难(见图3-47),使全片充满了奇幻的色彩和天马行空的想象力。

图 3-45 可以飞檐走壁的"假肢"

图 3-46 可以用来爬楼的卷尺

图 3-47 用于避难的纸箱

3. 视听之美

作为一部黏土动画片,因为制作过程烦琐,阿德曼动画公司用时四年制作了长片《人兔的诅咒》,这在浮躁的当下社会显得尤为可贵。因为其精益求精的态度和追求完美的精神,"掌门狗"系列动画片虽然已经制作了七部,却依然保持着一贯的朴素风格、英式幽默和奇幻想象,出色地展现出三维空间的立体效果,色彩明艳的画面真实可信,充满想象力的情节灵动瑰丽。加之配乐和音效恰到好处的运用,这一切都为故事的基调与情节的跌宕起伏做出了近乎完美的诠释。(见图 3-48)

图 3-48 视听之美

4. 精神内核

"掌门狗"系列动画片体现了对梦想的追求，对人类真实的情感的赞扬，对勇敢的营救的肯定，以及对团结的力量和人道主义精神的赞扬。动画片中关于人与自然的和谐共处与大团圆结局的完美收场都是能够带给青少年观众群体的正能量。

第一部《月球野餐记》中，华莱士带着酷狗格罗米特去寻找想象中的满是奶油的月球，于是踏上了月球之旅。当月球上的外星机器人看到了不速之客华莱士带来的画册中的滑雪的画面时，激起了他也想要滑雪飞翔的欲望，于是各取所需（见图3-49）。当华莱士与酷狗格罗米特离开月球的时候，外星机器人已经得到了滑板开始了他的梦想之旅，这两个因为梦想而相逢的"陌生人"互相挥手告别，无须语言也能够传递出那种对于梦想的追求。

图3-49 《月球野餐记》

动画长片《人兔的诅咒》中，华莱士因为被篡改了脑电波而与兔子互换了思维。当所有人都把他当作"兔怪"要绳之以法的时候，他忠实的酷狗格罗米特始终坚信他是主人。在最危险的时候，"兔怪"华莱士眼看酷狗格罗米特的飞机即将坠毁，选择用身体抱住了高空下落的格罗米特的飞机（见图3-50）。这是动画片里浓墨重彩的一笔，也是对真情的高度颂扬。

图3-50 华莱士抱住高空下落的格罗米特的飞机

《人兔的诅咒》中,为了保证一年一度的蔬菜比赛顺利进行,华莱士和格罗米特要查处破坏花园蔬菜的兔子。他们没有采用其他人将兔子灭绝的方法,而是选择经营一家以人道捕兔而闻名的公司。华莱士和酷狗格罗米特采用一种很人道的方式,将抓住的兔子喂养起来,以保护蔬菜,动画片中还多次出现村民抚摸蔬菜的镜头,这种对自然的敬畏和对生命的珍视是动画片应该传递的一种精神(见图3-51)。

图 3-51 对自然的敬畏和对生命的珍视

动画片的主要收视人群是青少年儿童,动画片理应让他们相信纯真,相信美好,大团圆的结局是对纯真善良、惩恶扬善的价值观的一种体现。当"兔怪"华莱士用身体抱住高空下落的格罗米特的飞机时,悲情色彩过于浓重,最终选择以华莱士成功变身和醒来作为结局。华莱士与格罗米特深深拥抱的画面(见图3-52)使观众的心理得到了疏导。

图 3-52 华莱士与格罗米特深深地拥抱

"掌门狗"系列动画片是黏土动画片的经典之作,这种黏土元素加之阿德曼动画公司一贯的精益求精的态度,使其具备了经久不衰的魅力,人物造型、情境细节和创意想象各方面无不让人称赞。

三、捷克斯洛伐克:《鼹鼠的故事》赏析

捷克斯洛伐克是一个拥有优秀的文化和民族传统的国家,这片土地造就了人民自由、机智、幽默的天性和天马行空的非凡想象力。这个国家曾经出现过许多世界级的文学巨匠和艺术大师。捷克斯洛伐克的电影在世界上占有重要的位置,其数量和质量都取得了骄人

的成就。捷克斯洛伐克的美术片包括动画片和木偶片两种。20 世纪 90 年代以前是捷克斯洛伐克木偶片高产的年代，木偶戏是捷克斯洛伐克传统的娱乐形式，有着广泛的群众基础。"儿童晚间节目"是捷克斯洛伐克的一个传统节目，为孩子们提供时长较短的动画片，多年来，上到一百岁下到一岁的人群每天都在观看动画片。从 1945 年开始，捷克斯洛伐克的动画家们逐渐形成了两个动画学派，并出现了一批著名的动画大师。随着 20 世纪 90 年代捷克斯洛伐克的社会变革，动画片制片厂大量减员，直接导致动画片产量减少。即便如此，其全民热衷动画的传统依旧保留了下来，动画片开始朝着更加多元化的方向发展，成为一个延续至今的主流文化消费产品。其中，我国观众所熟悉的《鼹鼠的故事》是由捷克斯洛伐克的布拉格动画短片制片厂和木偶片厂制作的。

没有对白的美好故事
——动画片《鼹鼠的故事》赏析

这只沉默寡言、憨态可掬的鼹鼠用真诚和善良俘获了无数观众的心，成为了很多观众的集体回忆。《鼹鼠的故事》的创作者兹德涅克·米勒不屑于抄袭当时流行的迪士尼之风，另辟蹊径，一日在郊外散步时，被一只鼹鼠绊倒，于是他找到了久违的灵感，他说："迪士尼用光了所有动物形象，除了小鼹鼠，这是我挑中的。"于是，《鼹鼠的故事》系列的第一部《鼹鼠和裤子》诞生了，由此拉开了系列动画片的序幕。在接下来的四十多年中，他不断创作，无论斗转星移、岁月变迁，时逢布拉格之春，还是东欧剧变，都没有影响到他的创作和动画片善意和童真的光辉。

1. 美好的正能量

鼹鼠的世界并非完美，大鱼吃小鱼，狐狸吃小鸡，但是鼹鼠那憨憨的表情和笨拙的动作潜移默化地向孩子们传达着一些基本的理念：平等，友爱和互助。鼹鼠对小伙伴的真心比任何生硬的台词说教都重要，鼹鼠时刻提醒人们：幸福或者悲伤，都取决于你对待这个世界的态度，若你心存善意，这个世界就会美好如初，所有的危机都会化险为夷。《鼹鼠和画笔》中，鼹鼠用神笔画出自行车和会飞的云朵与小伙伴们分享，它救起掉进河里的两只老鼠，又画一个大比萨给大家品尝，这是分享的乐趣。《鼹鼠和泉水》中，鼹鼠挖出一口泉水，品味甘甜之余，不忘叫来小伙伴们一块分享，这时候突然传来狗熊的吼叫声，原来它也想要喝口泉水，可是，泉水早已经被鼹鼠和小伙伴们喝尽了，善良的鼹鼠又开始挖泉。善良的鼹鼠有对这个世界最温暖的注视，它看到燕子受伤了，一直悉心照料，直到送它再次飞上天空。它看到被大鱼围追堵截的小鱼，伸出援手把小鱼捞起来放在自家的浴缸里，直到把大鱼放入更宽广的海洋，它才放心地把小鱼送回河流。这种美好的理念会深植在青少年的脑海里，成为他们一生取之不尽的正能量。动画片虽然没有政治色彩，但是不乏对高速发展的工业社会、社会和人的异化，以及自然环境恶化的种种思考。在《鼹鼠与闹钟》中，借闹钟讽喻自然文明与机械文明的差异；在《鼹鼠与鹰》中，鼹鼠找不到一棵可以让受伤的小鹰栖息的树木表现了对城市化进程对自然的破坏的忧虑；在《鼹鼠与推土机》中，鼹鼠和小伙伴的家园遭到了推土机的破坏，鼹鼠通过聪明才智改变了推土机的路线，

保护了家园，这体现出捷克民族的淡定和智慧，用一种捷克民族独有的方式来化解危机。

2．打破语言的隔阂

《鼹鼠的故事》系列的第一部《鼹鼠和裤子》中还有捷克语的旁白。后来，兹德涅克·米勒为了让全世界的观众都能看懂，从第二部开始去掉了所有的旁白，用自己女儿小时候的录音来给鼹鼠配音。鼹鼠俨然一个不会说话的孩子，它会开心地"咯咯"笑，会好奇地说"啊哈"，会发出"啾啾"的声音，兴奋的时候会发出"呼啦"之类的声音，鼹鼠的笑声总能让人感到愉悦。兹德涅克·米勒将台词压缩到最少的限度，甚至能听清楚的完整的话也只有"Hello"，在东欧小调的伴奏下，让不同国家的人都能接受，打破了语言的隔阂。

3．细腻简单的叙事

动画叙事一般奉行"越简单越好"的原则，但是简单并不意味着粗浅，而是将情节的简单和细节的丰富有机结合，这需要叙事层面的细腻。鼹鼠悉心照料受伤掉队的燕子的情节感人肺腑，它用心对待被大鱼围追的小鱼，它还给老鼠画了一个玩伴，它与老鼠约会之前，交叉蒙太奇的方式交代了化妆和准备的过程。

除了叙事的简单，其通俗简洁的动画技巧让不同国家和年龄段的人都能投入其中，沉浸在兹德涅克·米勒营造的美好情境里。

《鼹鼠的故事》系列广受全球观众的喜爱，鼹鼠的灵魂根植于相信善良和美好的人们的心间。鼹鼠虽历经坎坷，但是最终回到了属于它自己的家园，回到了那个欢乐之源和避难之所。虽然没有复杂的情节和完整的对白，但这个系列动画片打动了全世界，让很多人知道了捷克斯洛伐克这个国家，让很多小孩子学会了写笔画繁多的"鼹鼠"两个字，它也是不少人童年的美好记忆。

凡是在20世纪80年代成长起来的一代人，没有谁不知道这只来自捷克斯洛伐克的鼹鼠，它与米老鼠和唐老鸭一样，是深受欢迎的经典动画形象。捷克动画片不像法国动画片具有极高的艺术价值，也不像英国动画片主题崇高、引人深思，更不像美国动画片浅显易懂、轻松愉快，它具有自身独特的艺术特点，兼具故事性、艺术性、思想性等特点，通过简单的人物形象，关注社会事件，表达对社会经济生活的思考和对资源环境的忧虑，具有超现实、黑色幽默和象征性的风格。

以上介绍的主要是欧洲动画大国的动画片。动画片在欧洲其他国家也得到了不同程度的发展，各国动画都形成了自己不同的风格。如比利时的《丁丁历险记》和《蓝精灵》，俄罗斯的《老人与海》，还有如今越来越为世界认同的荷兰动画片，在世界各国动画中占有独特的地位。很多观众认为欧洲动画更具有思想性和艺术性，而且具有其独特的艺术特点，短小精悍，具有批判精神。欧洲的动画创作者们不依靠大制作、大腕和大的命题来博取眼球，他们心中的对真善美的坚持支撑他们去做真正能表达他们思想的动画片。虽然欧洲动画受到政府的支持并举办了国际知名动画节，可以营造一个有利于动画创作的文化氛围，但是目前仍需解决的问题是：如何将思想性、艺术性与商业性结合？只有三者有机结合，欧洲动画才能有更广阔的市场空间，才能被更多的人看见。

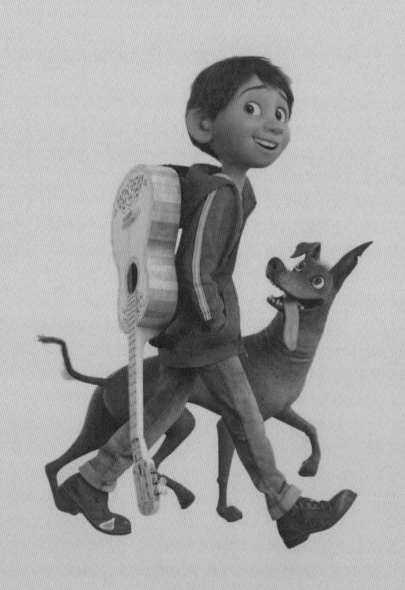

Donghua Shangxi

第四章
中国动画

第一节　中国动画概况

　　动画片于20世纪20年代传入中国，至今已有90多年的历史。在这90多年的历程中，中国动画经历了起源初创期、助跑腾飞期、夭折低谷期、调整转折期和再起飞期，虽历经坎坷，但是中国动画人始终没有放弃对本民族文化的探索和追求，并在世界上赢得了中国学派的地位。

一、起源初创期（1922—1948年）

　　从1922年中国诞生第一部动画片开始，直到1948年的20多年间，是中国动画的起源初创期，这一时期的中国动画经历了起源探索阶段、短片阶段和长片阶段。

　　20世纪20年代，《从墨水瓶里跳出来》等美国动画陆续在上海播出，从此，中国人开始对动画片着迷。美国动画的传入刺激了正处于青年时代的万氏兄弟（万籁鸣、万古蟾、万超尘和万涤寰）。万氏兄弟对动画片的浓厚兴趣促成了中国动画片的诸多第一次。1922年，万氏兄弟拍摄了中国第一部广告动画片《舒振东华文打字机》。1924年的《狗请客》和《过年》是中国最早的动画片，但是这两部动画片没有产生影响，第一部在中国产生影响的动画短片是万氏兄弟于1926年创作的《大闹画室》，这部真人与动画合成的动画片宣告了中国美术电影的诞生。1935年，万氏兄弟推出了中国第一部也是亚洲第一部有声动画片《骆驼献舞》。1941年，万氏兄弟受到美国动画片《白雪公主和七个小矮人》的触动，用16个月的时间制作并推出了第一部动画长片《铁扇公主》。《铁扇公主》不仅能代表万氏兄弟的艺术风格，也是黑白动画长片的杰出代表作品。日本动画导演手冢治虫曾表示，正是由于看了这部《铁扇公主》，才决定放弃学医，转而从事动画片创作。万氏兄弟汲取古典文学艺术的精华，将静止的古典山水画成功地搬上银幕，他们的创作技巧和理念奠定了中国动画的美术基础和民族风格，使当时的中国动画仅次于欧美动画，形成了属于自己的独特派系。但是起源初创期的中国动画不可避免地存在着一些问题，过多地承载了宣传与说教的成分，注重追求美术形式而轻视了动画片作为动画的属性，冲突单一、受众面较窄、停留于浅层次的民族文化等问题都在促使中国动画人努力探寻民族精神本体，汲取博大精深的民族文化，使中国动画承载更多的民族文化和民族精神。

二、助跑腾飞期（1949—1966年）

　　1949年，东北电影制片厂成立了专门制作美术片的机构——美术片组，1950年，该

美术片组迁至上海，并入上海电影制片厂。直至1956年，美术电影快速稳定地发展，创作人员激增，为中国动画事业的发展奠定了基础，为中国动画事业的腾飞助跑。这一时期涌现出大量的优秀动画电影，如《好朋友》《乌鸦为什么是黑的》《骄傲的将军》《机智的山羊》等。1956年的《骄傲的将军》是中国学派的开山之作，是中国第一部走上"中国民族道路"的佳作。这部作品融合了我国众多的传统艺术：将军的形象借鉴了中国京剧脸谱造型，人物动作加入了京剧的舞台元素，民族乐曲烘托了浓厚的中国意境，琵琶古曲《十面埋伏》把将军临阵磨枪、四面楚歌的情境完美地表现出来。木偶与真人合成的技术的应用，以及彩色动画片的制作等使动画技术有了很大的发展。1955年，上海电影制片厂制作的《乌鸦为什么是黑的》是一个重要的转折点，这部动画片获得了国际大奖，但是评委们误认为这是一部苏联的作品。因此，中国的动画专家们意识到了民族特征的重要性，于是开始探寻具有中国特色的动画之路。

经过了从1949年到1956年七年的助跑，自1957年上海美术电影制片厂成立开始，中国动画呈现出蓬勃发展的良好态势，民族风格日臻完善，动画类型多样，涌现出水墨动画、剪纸动画、折纸动画等新品种，在探索中迎来了第一个创作高峰期。

自此之后到1966年间，中国动画佳作频出，如《小蝌蚪找妈妈》《大闹天宫》《牧笛》等。《小蝌蚪找妈妈》和《牧笛》这两部水墨动画片，以其优美的画面和诗一般的意境，把动画艺术提升到了更高的审美境界。动画长片《大闹天宫》真正宣告了中国动画民族风格的成熟。但是由于"大跃进"的影响，一部分动画片成为意识形态的宣教工具，沦为政治宣传的标语和口号，其艺术性也大打折扣。

三、夭折低谷期（1967—1977年）

中国动画的春天夭折在"文革"的严冬里，曾经享誉世界的动画精品因"帝王将相""才子佳人""神仙鬼怪""花鸟鱼虫"等罪名遭到普遍批判，动画创作受到严重打击而停滞不前。长期的停滞导致中国动画至今也无法达到20世纪60年代中国动画在世界所取得的地位。这一时期的动画作品寥寥无几，鲜有的几部作品也充斥着阶级斗争的主题，缺乏观赏性。

四、调整转折期（1978—1994年）

1978年，党的十一届三中全会召开，中国的政治和经济建设从此走上了正轨。1979年，中华全国文学艺术工作者第四次代表大会的召开标志着中国文艺的新时期，这次会议以后，我国的文艺创作和理论批评基本上从"文艺从属于政治"的桎梏中解放出来，中国动画也迎来了发展的春天。因为尚未受到经济体制转换带来的冲击，整个动画业仍然在计划经济模式下进行生产。这一时期的动画创作者不用考虑市场，有足够的精力进行艺术创作，这一时期是一个最宽松、最自由的发展时期。

20世纪80年代中期，随着中央电视台《米老鼠和唐老鸭》《花仙子》《变形金刚》《聪明的一休》《蓝精灵》等美、日动画片的播出，中国动画受到影响，但是由于受到固有的生产模式和经济体制的束缚，在生产规模和速度上很难满足国内市场的需求，巨大的市场需求被国外系列动画片所填补。

20世纪90年代的中国动画初步完成了社会转型期下的转变，从只注重社会效益向兼顾社会效益与经济效益转变，从以动画电影制作为主向以电视动画为主转变，电视系列动画片蓬勃发展起来。1990—1994年是电视短片向电视系列动画片过渡的时期，动画片开始走向市场，接受市场的考验，也开始与不断冲击我国动画市场的国外电视系列动画片展开对抗。1978—1994年是中国动画史上的第二个黄金时期。1979—1989年的十年间，中国动画继承了20世纪五六十年代的思想，将中国学派的精神发扬光大，在动画创作方面呈现出以下特点。

（1）动画片数量增多，题材和类型得到了拓展。

（2）由注重形式民族化到注重内涵民族化，深入到民族精神本体。

（3）开始进行国际性探索，有意识地借鉴世界各国动画的经验，比如，《三个和尚》采用了西化的叙事手法。

这一时期的中国动画虽然呈现了以上可喜的特点，但是1990—1994年间的创作又迷失了自己的方向，出现了民族文化内涵没能与时俱进、动画艺术探索的两极分化等问题，导致了中国学派的土崩瓦解。

五、再起飞期（1995年至今）

20世纪90年代中后期，中国动画持续低迷，民族风格消失殆尽，随着20世纪90年代末期社会经济的极大发展，动漫产业成为国家重点扶持的产业之一。21世纪，中国动画日渐升温，不仅开始开拓成人市场，在商业运作上也逐步遵循西方的市场模式，政府出台了一系列措施来扶持动漫产业这一朝阳产业。优秀的动画作品层出不穷，这其中不乏成功之例，如《宝莲灯》《我为歌狂》等；用动漫手段演绎经典相声和小品的栏目也开始出现，如《快乐驿站》和《轻松十分》；网络Flash动画也大量涌现。新时期的动画市场虽然涌现出新的模式，具有巨大的潜力，但是存在缺乏创意、粗制滥造、发行渠道欠缺、过度面向低龄少儿、少有上乘之作等问题。

第二节 中国动画片精品欣赏

中国的动画深受绘画和戏曲的影响，形成了鲜明的程式化风格，这也是中国动画独具特色的标志，因而有别于世界动画。中国的动画片承载着教化的功能，因此深刻的思想性是中国动画家们所追寻的目标。但是寓教于乐的"教"与"乐"始终是一个难以平衡的矛盾，伴随着中国动画的一路成长。

一、水墨动画

水墨动画是中国动画发展进程中的一次飞跃，是民族化探索的一个成功典范，更是"中

国学派"的一块瑰宝。水墨动画先是一张张画在赛璐珞片上,再一格格拍摄在电影胶卷上,一部十分钟的动画短片需要近万张画面。水墨动画没有采取单线平涂这种能够使画面稳定、形象统一的方法,而是运用墨与水的渲染,发挥墨色浓淡的效果来描绘对象。最早开始尝试水墨动画的是20世纪60年代初上海美术电影制片厂的特伟、钱家骏等。从1960年到1995年,上海美术电影制片厂共制作水墨动画四部,运用墨色浓淡建构物体与空间,用特有的表意手法传达朦胧的意境。情景的意象化是水墨动画最大的特色。水墨动画的出现使中国动画摆脱了苏联动画的影响,使中国动画屹立于世界动画之林。1961年,《小蝌蚪找妈妈》的出现宣告了中国水墨动画的首创成功。1963年,童话题材的水墨动画《牧笛》制作完成。动画片中的水牛是根据画家李可染的风格绘制而成,其气宇轩昂、质朴无华,配合山水画家方济众的背景设计,展现出高山峻岭和飞流千尺的气象,是一幅清丽淡雅的放牧图,也是一首质朴隽永的田园诗。

"文革"结束以后,中断17年的水墨动画重新开启新的篇章。1982年,根据庐山"白鹿洞书院"流传的传说编写的《鹿铃》制作完成,画面清秀、淡雅,又不失浓浓的情怀。1988年,《山水情》制作完成,这部动画片表现了人与自然之间和谐融洽的关系,这是对之前水墨动画中人物不占重要地位的一种突破和提高。而且,摄影师打破了逐格拍摄的手法,对准原幅背景进行拍摄,再将其与逐格拍摄的动画镜头合成,充分发挥了中国水墨画的特色。高潮戏采取画家现场作画、摄影师现场拍摄的手法,再与动画镜头合成,影片充分显示出艺术家们笔情墨意的层次感和节奏感。这部水墨动画也成了中国水墨动画的代表,是中国动画彻底商业化之前的最后一部艺术精品。

手绘水墨动画现在看来已经相当落后,数码合成技术的出现大大推动了动画的发展,数字技术的发展又给水墨动画赋予了第二次生命。2002年,北京电影学院动画学院的研究生制作的三维水墨动画短片《塘韵》获得了韩国富川国际大学生电影节评审团特别奖。2003年,另外一部三维动画片入选了计算机图像技术的世界盛会SIGGRAPH,这是中国内地第一次在世界顶尖级的计算机图像盛会上得到肯定。2003年,中国美术学院视觉艺术学院影视动画系主任常虹老师编导的艺术动画短片《潘天寿》入选日本"RETAS"国际动画大赛,并获得最高奖项"东映动画大奖"。

由于受题材和技术的限制,这种获奖最多、最具民族特色的艺术形式始终没能有更好的发展,只是在原地踏步,没有产生很好的市场效应。在三维动画片成为世界动画业界的主导潮流和趋势的今天,水墨动画也一定能借助科技力量展现出自己的优势。

(一)水墨动画《小蝌蚪找妈妈》《牧笛》和《山水情》赏析

水墨动画的探索之旅
——从《小蝌蚪找妈妈》到《牧笛》,再到《山水情》

《小蝌蚪找妈妈》是一部由上海美术电影制片厂制作的动画片,是中国动画艺术史上第一部水墨动画,于1961年上映。时隔54年后的今天再看这部作品,依然被其简单的故事、深藏的意蕴及创作者的情怀所感染。《牧笛》摄制于1963年,这部作品的出现将中国动

画的民族风格推向了新的高峰。这两部作品的角色形象都取自于著名画家的作品，意境悠远，妙趣横生。传统音乐的元素与画面完美结合，使作品充满了诗情画意。1988年制作的《山水情》是水墨动画的扛鼎之作，是水墨动画的巅峰之作，是至今无人超越的典范，它的出现把水墨动画再一次推向新的高度。

1．简单的叙事

《小蝌蚪找妈妈》的故事并不复杂，讲的是一群可爱的小蝌蚪出生后与青蛙妈妈失散，于是开始了寻亲之旅。当错把大眼睛金鱼、白肚皮螃蟹、四条腿乌龟和与它们长得很像的鲶鱼误认为妈妈后，历经千辛万苦，小蝌蚪们终于找到了亲妈妈。《牧笛》的故事更是传递着道家所提倡的"归隐山林"的风骨，讲述了这样一个故事：牧童和他的老水牛之间发生了矛盾，水牛一气之下跑掉了，牧童找不到老水牛就在树上睡着了，梦中他吹动的竹笛声引来了一群小鸟，水牛也被这竹笛声吸引而来回到牧童身边。牧童醒来后，立即用竹子做成了笛子，悠远的竹笛声果然吸引来了老水牛。《山水情》讲述的是老琴师在归途中病倒在荒山野岭，渔家少年留老琴师住宿歇息，老琴师病好后为表感谢，拿出自己的古琴为少年弹奏一曲，少年被琴声吸引，拜老琴师为师。经过一段时间，少年的技艺大增，老琴师慰藉之余，想让少年更上一层楼。有一天，老琴师看到雏鹰离开母鹰独自驰骋蓝天的情景，豁然顿悟，于是携少年驾舟而去，沿途看见壮美的自然，少年心驰神往。临别时，老琴师将古琴赠予少年后独自离开。少年看着老琴师消失在云海的背影，灵感突发，席地而坐，弹奏了一支心之曲，倾吐着对人间真情的赞美，娓娓道出一个舍与得、无私与奉献的故事。

2．深藏的意蕴

《小蝌蚪找妈妈》故事虽然简单，但是深藏的意蕴却很丰富。小蝌蚪们之所以错把其他的动物当作妈妈，是因为没有全面地看待问题，每次都带着片面的眼光上路寻找，于是一错再错。1962年，茅盾在看了这部影片之后，写下一首诗："白石世所珍，俊逸复清新，荣宝擅复制，往往可乱真。何期影坛彦，创造惊鬼神。名画真能动，潜翔栩如生。柳叶乱飘雨，芙蕖发幽香。蝌蚪找妈妈，奔走询问忙。只缘执一体，再三认错娘。莫笑蝌蚪傻，人亦有如此。认识不全面，好心办坏事。莫笑故事诞，此中有哲理。画意与诗情，三美此全具。"水墨在画卷上自然舒展，简约灵动的线条勾勒出青蛙、蝌蚪、金鱼、螃蟹、乌龟、鲶鱼等动物的逼真形态，推拉遥移的镜头运动使观众仿佛置身于流动的中国画卷之中，感受着中国独有的美学意蕴。自此以后，中国的水墨动画开始起步，一部又一部饱含墨香、汲取着中国传统美学营养的水墨动画相继问世，建构着中国动画独特的审美坐标。

《牧笛》没有一句对白，浅显易懂又不失天人合一的思想境界。其中水牛的造型来自画家李可染的画作，他的几幅牧牛图一直挂在摄制组的墙上，成了片中形象的灵感来源。分镜头是钱家骏的手笔，牧童和老水牛的造型也是钱家骏用线条勾勒而成。配乐是由当时美术电影界的高手吴应炬完成的。正是由于有这样一批艺术家的参与，使得这部动画作品闪耀着艺术作品所具备的光彩。

美有两种层次：一种是停留于表象的美，这种美能使观者为之震撼；另一种是内敛的美，它是群体的文化和生活习性的积淀所产生的共鸣之美。《山水情》是将内在美与外在美结合得精妙恰当的典范之作，时而高山流水，时而石阶凉亭。远眺群猴嬉戏，近看蝴蝶纷飞。抬头一鸟闲舞，低头荷苞微露。影片开始，一池碧绿，那少年撑舟渡河，身体向右扭动，双手执杆向斜下方一撑，船儿向前加速，少年双手同时交替向竹竿上方滑动。这时劲已用完，船儿速度放缓，少年迅速将身体摆正并向后倾斜，右手抓住竹竿最前端，使竹竿末端杵在河底碎石上顺势弹回……这套动作连贯舒展，一气呵成，配合水墨的表现形式，行云流水，畅快淋漓。老琴师因病在少年家休养，听见少年打鱼归来吹树叶的悠扬乐声，故拿出跟随多年的古琴与之和鸣，少年被琴声吸引，推门坐定，只见老琴师修长的指尖优雅地拨动着琴弦，如蜻蜓点水般轻盈，又如仙鹤掠翅般淡定。后来老琴师耐心教导少年，学艺期间老琴师携少年入山游玩，那风景，只用几泼浓墨就画出了近山的巍峨与凶险，用一抹淡墨勾勒出远山的连绵,时不时隐在群山绿荫中的小溪也露出头来,调皮地奔腾着……技术与艺术、传统与现代的结合描绘了一幅生动自然景象的图画。

3．情节的趣味

《山水情》用内敛含蓄的方式讲述了一段感人的故事，也打造了一个又一个富有情趣的细节。老琴师下船后，因身体不适晕倒在岸边，渔家少年不假思索地把老琴师带回自家疗养，一个少年的天真、善良刻画得淋漓尽致；另一段，老琴师慢慢苏醒，环顾四周后，即刻寻找自己的古琴，看见古琴后，微微一笑。这说明老琴师爱琴如命，也反映了老琴师的阅历和老练。随后老琴师因少年对音乐的天分及热爱，悉心传授琴艺。短短十分钟就把少年的善良朴实、勤奋好学和老琴师的慈爱敦厚表现出来。随着情感的升华，故事进入高潮。少年因刻苦练琴，琴技精进。老琴师心感安慰，但是老琴师同时又担忧少年虽琴技已精，可是只具形而无神，怎么突破？苦苦思索后，发现天空中雏鹰学飞的情景顿时有所感悟。琴艺就像苏州的园林，进门之前虽觉精致，但也只是个住户人家，就如同琴技再高，但琴师不了解曲中意境也是枉然。可当你踏入院中，在这有限的空间里，可以同时或连续出现这么多美景，而且形态各异，但又不孤立，相映成趣，这样才能感受到古人的天人合一的真谛，自然和人文紧密地连在一起，但却一点都不觉得突兀。这正如琴师的音乐，能表现山河的壮丽，表达对始祖的尊崇，展现生活的美好，揭露战争的丑陋。老琴师带少年跋山涉水，经历重重险境，让少年亲历大自然的雄浑巍峨和变幻莫测。当老琴师忍痛离去后，少年因回想起老琴师的悉心教导和与老琴师一起生活的快乐时光，寄着这一片山水，曲由心生，弹奏出心之曲以示对老琴师的崇敬与想念之情。

从《小蝌蚪找妈妈》到《牧笛》，再到《山水情》，水墨动画的技艺已经相当成熟。我国的水墨动画不仅获得了国际赛事的认可，而且在国际影坛也占有一席之地。

（二）水墨剪纸动画《人参王国》赏析

1．《人参王国》介绍

《人参王国》是1997年播出的国产经典水墨剪纸动画片，全片共52集，用极具中

国韵味的水墨画呈现了长白山地区独特的自然环境和风土文化,讲述了这样一个故事:人参王国的国宝失窃,被野兽国的熊罴王、飞禽国的雕王、水族国的蜊蛄元首、神秘莫测的鸡冠蛇等明争暗夺,老参王派小参娃、红参、雪参、龙参等上路寻找,各路生灵都被卷入了这场夺宝混战中,最后被天池怪兽坐收渔翁之利。最终,他们团结一心制服天池怪兽,夺回国宝。

该动画片是我国第一部长篇商业动画片,打破了水墨动画只作为文艺片的局面。

演职员表

编剧:王德富、宫玉春

总导演:王强

美术设计:赵丁、何云、白海

执行导演:段炼、何云

摄影:刘湘辉、秦凯、王鹏、朱兵、吴政军

制作方:吉林电视台、先声影视动画制作有限公司、蒲公英动画影视制作中心

发行方:中央电视台动画部、永恒影视传播有限公司

2. 执行导演何云手稿

《人参王国》的制作
——52集水墨剪纸动画《人参王国》手稿

52集水墨剪纸动画《人参王国》是我参与导演的第一部动画片。《人参王国》是胶片动画片,景都是水墨画的山石树木,有几个主场景:人参王国、飞禽国、野兽国和水族国。场景特点在文字剧本中写得比较清楚,场景大部分都在山洞里。总导演王强老师建议我把场景设计一下,不要都在山洞里。我把人参王国设计成一个人参形状的宫殿,里面还有祭坛一类的建筑物,把飞禽国雕王的宝座设计在树枝上……场景改动了,角色的动作也要改动,有一些情节也要改动,这些在设计的时候,我都考虑进去了。然后我把想法向总导演汇报,总导演听后大悦,说:"你来做执行导演吧,在你导的片集中,只要每一集的首尾别动,其他地方随便改。"这是我第一次全面接触动画片制作,觉得很有意思。

这是一部水墨风格的剪纸动画片,里面的人物都是在托裱好的宣纸上画的(见图4-1)。

水墨剪纸动画的制作过程为:先画出人物的各个局部(见图4-2),然后剪下来,或者为了追求笔墨边缘不规则的效果,也可以用撕的方法。之后,再在

图4-1 水墨剪纸动画《人参王国》中,画在宣纸上的人物

关节处用铜丝制作一个小轴，这样，人物就可以动起来了。

水墨剪纸动画的人物的各个局部相当于现在的 Flash 元件，但其制作过程比元件的制作要麻烦一点。而且，在摆动作时，Flash 可以只摆出原画动作（即关键帧设置），动画动作计算机会自动完成（即补间），而剪纸动画片的原画动作和动画动作都要摆出来。摆动作的工作由动作师完成，导演从摄影机的取景窗处监视画面，摄影机很高，导演需要借助人字梯。像我这种略有恐高症的人干这种活，梯子常常会抖动。

图 4-2　人物的各个局部

当初没有留下一张工作照，真遗憾。现在这种胶片动画摄影机很难找到了。

图 4-3 所示是我用 Maya 软件制作的一个模拟的胶片动画摄影机的模型。这个模型虽然制作得比较粗简，但是打光效果还不错（见图 4-4）。

图 4-3　胶片动画摄影机的模型

图 4-4　摄影机模型的打光效果

记忆最深的是做片头，当时总导演要一幅水墨花鸟画的形成过程，于是我就画一笔拍一格，非常小心，因为如果有一笔画坏了，前面拍的胶片全部作废。在作画过程中，还不能太拘谨，否则就会失去水墨画生动的气韵。在拍摄之前，我反复练习，不知花费了多少张宣纸，终于练到了熟能生巧的程度。开机的时候总导演王老师不仅亲自干了摄影师的活儿，而且兼任啦啦队，一边一格一格地按快门，一边说："好，这一笔画得好！"所以，我从头到尾都很有信心，最终顺利完成任务。

用胶片做动画片可真辛苦，动画片做完了还不能马上看效果。我们需要首先将胶片送到洗印车间，几天以后，再到小放映厅看效果，好与不好的地方都要记在本子上，不好的地方要重拍。现在多好，动画片合成完之后，可以先渲染一个低分辨率的小样进行预览。现在的动画人真幸福。

2013年我帮北京皇城艺术馆的第二展厅做了一个三维与实拍相结合的动画片，片头的字幕"寻觅皇城"四个字也是我写的，也是要追求有书写过程的效果，这个过程是用计算机完成的，比起胶片的《人参王国》的制作，这个容易多了。我先用宣纸写出"寻觅皇城"四个字，然后用数码相机拍下来，在Adobe Photoshop里复制好几百层，再用橡皮擦工具一点一点擦除，虽然也很麻烦，但不用担心失误。本来想在AE（Adobe after Effects）利用遮罩，但是遮罩做不出书写过程中书法特有的逆锋起笔、回锋收笔的动画效果。在"城"的最后一点上，我还加了一些瞬间变形动画，使这一笔有弹性的力度感。

二、木偶动画

木偶动画是在传统木偶戏基础上发展起来的动画类型，以木偶为形象表现故事情节。中国早期的木偶动画深受木偶动画王国捷克斯洛伐克的影响。1953年，上海美术电影制片厂制作了第一部彩色木偶动画片《小小英雄》。1954年，该制片厂首次采用真人和木偶合成的技术制作了《小梅的梦》。1963年，上海美术电影制片厂拍摄了一部80分钟的大型木偶动画片《孔雀公主》，标志着木偶动画片的成熟。1984年，上海美术电影制片厂制作的《西岳奇童》使木偶动画片达到了一个新的艺术高峰。因为导演靳夕身体不好，所以只完成了上部，下部被耽搁了下来。2004年，为了弥补靳夕导演的遗憾，也为了保证这个故事的完整性，上海美术电影制片厂唯一一位木偶动画片导演胡兆洪负责制作完成了这部木偶动画片的下部，该片于2006年在全国上映。1988年，中日联合制作了《不射之射》，这部面向全年龄段的木偶动画片传达了"至为为不为，至言为不言，至射为不射"的哲学思想。

从1984年未完待续的期待到2006年影院版的遗憾
——木偶动画片《西岳奇童》赏析

《西岳奇童》（上部）是1984年由靳夕导演执导的木偶动画片，改编自"劈山救母"的古老传说，以其精良的制作、完美的配音和未完待续的精彩故事，给无数影迷留下悬念和心结。当期待已久的沉香救母结局于2006年在影院上映后，却留给影迷太多的遗憾。

1. 作品精神

《西岳奇童》上部的导演靳夕已经过世，下部由另一位导演拍摄完成，没有使作品的精神传承下去。上部有一个很突出的特点：极具幽默感，很多情节和细节让人觉得很有趣，比如，霹雳大仙的语言"重那么一丁点儿，一丁点儿"，既符合人物性格，又符合情境，自然流露，行云流水。而下部的搞笑情节设计感太强，不仅霹雳大仙的幽默神韵全无，王母娘娘的那句"你真讨厌"的台词的设计更是使作品失去了原有的味道。比较容易制造幽默氛围的杨戬从天上掉到地下的情节中，创作者却没有对其哮天犬进行搞笑设计，这明显是幽默感的缺失。

上部中沉香吃"九牛二虎"的情节让不少观众看了之后感觉很饿，这是木偶动画难能可贵的真实感，而下部中的"九牛二虎"明显放大，让人有种饱腹感，视觉效果的偏差导致情节的失信。

2. 剧作水准

上部的故事情节是沉香为了救被压在山下的妈妈，跟着霹雳大仙苦苦求学，再去找杨戬报仇，劈山救母。而下部中的沉香没有学到真本事，而是仅凭着一个孩子气的憨劲儿去找杨戬报仇，霹雳大仙也没有传授给他什么独门秘籍，沉香最终意外使用宝莲灯找到了劈山斧，这个情节让人难以置信，仿佛是霹雳大仙和朝霞姑姑早就知道了这个秘密，为了考验沉香做出这样的选择。沉香的人物性格也很矛盾，一面说着他没有杨戬这个舅舅，一面又跟妈妈说杨戬毕竟是他的舅舅。杨戬这个人物也缺乏可信度，过低的智商令本该让人痛恨的阴险性格变为令人啼笑皆非的笑柄，其在《西游记》中本领强大的人物个性消失得无影无踪。

上部中有很多情节让观众紧张，比如，朝霞姑姑带着襁褓中不断啼哭的小沉香，唯恐被杨戬发现，而沉香不断地啼哭，杨戬却步步紧逼，情节的设置合情合理，令观众在观看时紧张感油然而生。而下部中，这方面却有所欠缺。

3. 视听效果

2006年，创作者在制作下部时，使用了计算机特效，较之以往应该是一种革命性的进展，但是本片中的特效使用却没有恰到好处地为动画片增光添彩，反而使瑕疵更不可接受。小鹰身上的丝线完全可以用特效进行处理，但是却成了技术条件成熟时代让人无法接受的粗糙痕迹。上部中沉香将身上所背的大石头扔下悬崖的情节，沉香的一个动作就交代了全部的过程，观众可由格式塔心理学[①]进行完形。下部使用特效制作了石头摔下的特写镜头，失真的技术成了动画片的硬伤。下部中，沉香闭上眼睛昏睡的时候，眼皮用类似橘子皮的东西遮盖，成了影院中最佳的"笑果"。

《西岳奇童》上部的配音阵容是：沉香——武向彤，霹雳大仙——韩非，朝霞姑姑——丁建华，三圣母——洪融，刘彦昌——乔榛，杨戬——谈鹏飞，教书先生——李扬，阔少——

① 格式塔心理学是西方现代心理学的主要学派之一，根据其原意也称为完形心理学，完形即整体的意思，格式塔是德文"整体"的译音。

黄翔，小童——江元。这些配音员惟妙惟肖的配音在一代人耳中留下了深刻的印象。下部的配音阵容中，丁建华和乔榛还在此列，但是二位用稍显老迈的声音来塑造年轻的角色，多少有些吃力。上部中朝霞姑姑调皮机灵的性格活灵活现，而下部的呈现却有失水准。下部中，霹雳大仙的配音较为业余，令老神仙的顽童形象大打折扣。对动画片中角色的真实性的表达，配音所起的塑造作用非常重要。上部的音效制作精准出彩，配乐的使用使杨戬出场和朝霞姑姑变身的情节简单生动、真实流畅。下部的配乐虽由交响乐团演奏，片尾曲由韩国歌手演唱，但是配合动画片情节却显得格格不入，因此成了动画片的败笔。好的电影配乐不单单要构成音乐背景，更要符合情境，推动情节发展。

　　下部在声势打造上可谓费尽心机，从选取配音员，到邀请超女助阵，到制定票价（套票260元），整个过程有明显的炒作倾向，让这部作品带有明显的商业性。俗气的台词、粗制滥造的特效、不符合情境的配乐、有失水准的音效，让作品失去了原有的味道。一部原本承载着童年回忆的动画片变成了一些人赚钱的工具，因为他们看准了那些热爱《西岳奇童》的老观众的圆梦心理。当下我们的动画片创作需要更多的人坚守住基本的底线，就算达不到超越，也不该如今这般"狗尾续貂"。

三、Flash 动画

　　2004年，中央电视台三套推出用动漫手段演绎经典相声和小品的栏目《快乐驿站》，每集10分钟。这种用Flash手段制作的动漫使原本极具喜剧色彩的相声和小品更增添了视觉效果。2010年，《快乐驿站》改为中央电视台四套独播。2005年，又一档Flash动画栏目《轻松十分》在中央电视台一套播出，开播第一周收视率就排在央视一套第九名，第二周上升到第七名，创下了央视一套新栏目的最佳收视纪录。《快乐驿站》和《轻松十分》都是通过动漫形式重新演绎脍炙人口的经典相声和小品，保留原作的声音对白，人物和场景均用Flash动漫形式重新呈现。

<center>艺术经典　时尚演绎
——Flash动画《快乐驿站》赏析</center>

　　2004年，《快乐驿站》提出了"中国特色"的理念，为这一动漫形式刻上了深刻的"中国制造"的烙印。《快乐驿站》用动漫手法演绎经典的相声、小品、歌曲、评书、电影等，在制作过程中强调中国元素和中国符号，不但将观众耳熟能详的优秀文艺作品以动漫的新形式展现出来，还将中国传统文化和动漫表现形式完美地结合起来，走出了一条自己的新路。

1．动漫与相声和小品的结合

　　《快乐驿站》是通过动漫形式重新演绎脍炙人口的经典相声和小品，保留原作的声音对白，人物和场景均用Flash动漫形式重新呈现，如用Flash方式重新演绎的赵本山的经典小品《红高粱模特队》和《卖拐》，郭达和蔡明的小品《北京欢迎你》，黄宏的小品《鞋钉》，马三立的经典相声《家传秘方》，侯宝林的相声《夜行记》。Flash这一新的动漫形式挽救了处于低谷的相声、小品等文艺形式。在很短的时间内，表现丰富的内容、精彩

的片段、新颖的表现形式和惟妙惟肖的人物造型设计掀起了对相声和小品中探讨的社会问题更广泛深入的关注。动漫与相声和小品的结合，也是技术与艺术的完美结合，动漫汲取了传统美学的精髓，相声和小品借助了现代的表现形式，两者结合创造出带有中国民族特色的作品。传统的相声"皮厚"，观众不易进入情境，相声表演者需要靠不间断地插科打诨和抖包袱的过程吸引观众，而用动漫这种极具视觉效果的方式，可以增加相声的可视元素，加快节奏，同时也可以增加幽默感染力，从而吸引观众。Flash 这种新颖的表现手法为传播文艺作品和传承传统艺术有一定的促进作用。

2．中国动画的新窗口

国产动漫制作单位一直以来的草率的制作态度、宣教为主的制作理念和针对儿童群体的受众定位导致制作完不能播出的现象时有发生。在这个过程中，欧、美、日的动漫大量进入中国，国产传统动画逐渐丧失了原创力，被排挤到一个十分可怜的位置，Flash 动画的出现为处于迷茫期的中国动画注入了一针"强心剂"。回顾中国动画的发展史，1961 年问世的水墨动画突破以往单线平涂的手法，使动画具备了形神兼备的中国气韵，同一时代，还出现了折纸动画、剪纸动画、木偶动画等，动画的发展离不开对中国传统元素的汲取，对动画技术的突破性尝试，以及对传说、神话和典故的借鉴。Flash 动画的出现是国产动漫对民族文化的继承和发扬，也是原创动漫打开世界市场的新途径。

3．Flash 动画的应用与前景

Flash 最初只是一个动画软件，可以用来制作有声动画，动画所占空间较小，可以边下载边播放。2000 年，Flash 动画及制作 Flash 动画的"闪客"开始逐渐在国内流行起来。Flash 动画的制作不受时空限制，往往只需要一台计算机，在计算机上安装相关软件即可进行，制作成本和时间大大降低。在网络上，Flash 动画可供人们自由地下载观看。

随着我国网络事业迅猛的发展，Flash 动画开始日益壮大，从最初的《东北人都是活雷锋》《大学自习室》《神啊！救救我吧》等，到后来的《大话三国》《女孩，你的一分钟有多长》《小和尚》系列、《猫》、Yellow、《森林物语》《简单爱》《远方的问候》等，一时间 Flash 作品涌现而出，内容多元且具有时代感。

Flash 动画的产业建设仍在不断摸索中，这一新的动漫形式将会得到更大的发展。未来的 Flash 动画将会更加贴近生活，贴近百姓，通俗易懂，老少咸宜，呈现出新的发展趋势。通过 Flash 动画必将呈现出更多美好的作品。

动漫产业这一朝阳产业具有巨大的潜力，但是急需要找到合适的定位和发展的出路，以解决制播衔接不当、作品内容低俗幼稚、缺乏创新、粗制滥造、衍生品开发断层等问题，从而激活动漫市场。

四、书法动画

中国传统的书法艺术形式源于中国的象形文字，中国的象形文字除了具有表形和表意的功能之外，其构成要素也具有生动形象和符号化的特征。中国传统的书法艺术形式包含众多的书体，如楷书、隶书、草书、篆书、魏碑等，每种书体都有其自身的韵律和内涵。

中国传统的书法艺术形式之所以沿用发展至今，皆因它们具有强烈的民族特征和不可替代的审美价值和实用价值。随着人类对汉字的频繁使用，汉字的书写越来越简化，但汉字的样式却越来越丰富。今天我们常会看到新发明的各种不同的艺术字体，它们丰富和影响着我们生活的方方面面。在人们利用这些字体达到美化和实用功能的同时，它们也无时无刻不流露出象形和灵动的特征，这种汉字特有的属性和传统的书法语言相结合，再运用到动画制作之中去，必能开发出一种传统和现代相结合、动画和书法相结合的一种新的动画语言。这将在动画领域创立一种新的动画形式——书法动画，它和水墨动画、剪纸动画、定格动画等一样，将是一种全新的动画形式。

下面对书法动画实验短片《黄帝战蚩尤》进行简单介绍。

编剧：高妍玫

导演：高妍玫

参与制作：陈晓丹、常康、赵思远、农秋玲等

制作方：北京印刷学院、北京墨舞云端文化传媒有限公司

发行方：中国铁道出版社

《黄帝战蚩尤》共计8分18秒。

书法动画实验短片《黄帝战蚩尤》基于中国传统的书法艺术形式，开发挖掘其中的艺术元素用于研制动画制作新的表现形式和新的动画语言。本片具体的呈现形式是把中国的书法艺术与动画片艺术相结合，产生一种新的动画片类型——书法动画片。

书法动画《黄帝战蚩尤》取材于《山海经·大荒北经》里记载的古代黄帝和蚩尤两个部落之间的战争的故事，原文是："蚩尤作兵伐黄帝，黄帝乃令应龙攻之冀州之野。应龙蓄水，蚩尤请风伯雨师，纵大风雨。黄帝乃下天女曰魃，雨止，遂杀蚩尤。"通过对这段文字的演绎，创作出了这部内容健康、故事完整、神情意趣兼备、想象力丰富的书法动画短片。

中国书法的篆书书体源于早期的甲骨文，并随着金文和石鼓文的出现，从大篆演化为小篆，又从小篆发展为隶书。此片就是以篆书为象形基础开发制作的一部书法动画短片。其中的人物造型根据篆书书体通过形象化的变形和创意设计而成，具有书法韵味，同时也具有象形特征，如黄帝、应龙、蚩尤、魃、风伯和雨师等的造型。人物造型在体现人物的个性特征的同时，也兼具篆书的艺术形式，把看似抽象和单调的中国篆书书体活化了，体现了另一种别具一格的形式美（见图4-5）。

图4-5　根据中国篆书书体设计的动画人物

书法动画实验短片《黄帝战蚩尤》的画面没有太多的色彩，目的是要体现书法的水墨韵味（见图 4-6），通过字的变形和动作的流畅来达到书法动画的艺术效果。该片配音不多，但标准的汉语解说把影片的前部分和结尾有机地结合起来。背景音乐采用的是谭盾老师的作品 Night Fight 的一部分。此乐曲正好符合了该动画片的剧情特点，没有比它更适合的背景音乐了。

五、CG 动画

随着计算机技术的发展，计算机图形图像 CG（computer graphics）技术被广泛应用于影视视觉的创作，从最初的 Pixar 开始运用计算机将手绘的二维动画往三维 CG 动画发展，影视动画顺势发展起来。从《玩具总动员》的成功，到《变形金刚 3》及《怪物史莱克 3》的票房之巅，CG 让动画看到了更多的前景。

图 4-6　画面没有太多的色彩，体现书法的水墨韵味

饱含东方韵味的现代审美
——《白蛇：缘起》分析

《白蛇：缘起》的制作方追光动画，是由土豆网创始人王微卖掉土豆网的股份，怀揣着优酷 1 亿美金，于 2013 年 3 月在北京创立的动画电影公司，其主要目标是创作具有中国文化特色、接轨国际动画制作水准的电影，号称要打造中国版的 Pixar。曾制作过《小门神》《阿唐奇遇》《猫与桃花源》，虽然三部电影在市场上接连遇挫，票房一路走低，到《猫与桃花源》时，几乎已到了悄无声息的地步。但追光动画在国产动画品牌中技术领先，画面细腻几乎已成为公认。《猫与桃花源》中，为一群毛茸茸的动物做出的真切的毛茸茸的质感，以及染坊场景的中国味道，在中国的动画中当属让人震撼的视觉效果。2019 年 1 月 11 日上映的《白蛇：缘起》是由追光动画与华纳兄弟制作的原创动画电影，它重启了中国四大民间传说之一的"白蛇传"这一经典 IP【原意为知识产权，在互联网界可将其理解为所有成名文创（文学、影视、动漫、游戏等）作品的统称。IP 也可以说是一款能带来效应的产品】，以创新的方式讲述了白蛇"白素贞"与许仙前世的姻缘，两人历经艰难险阻，成就了五百年后的转世相遇和旷世奇恋。

1. 成年向动画定位

追光动画在业内向来以出类拔萃的技术著称，但接连的几部作品有一个共同的诟病，就是过分低幼化的情节设置，把市场错误地定位为孩子与"合家欢"。动画电影的这一定位，在国内有先天的不足。作品如果本身没有经典 IP 增值，没有配套产品，没有贺岁档的时间优势，对孩子们的吸引力显然比不上电视动画片《熊出没》《喜羊羊与灰太狼》等。国产动画的制作技术和叙事能力又无法比肩迪士尼、皮克斯等公司出品的动画，即使画面

精细程度绝佳、人物行动流畅、表情逼真，也无法吸引青少年儿童走进电影院。对叙事和品质有更高要求的成年人更不会掏腰包支持国产动画，这样的市场定位带来了市场表现欠佳的恶性循环。但是，这些问题在《白蛇：缘起》中得到了改善。与前几部作品不同的是，王微不再担任导演和编剧，由黄家康和赵霁担任导演，大毛担任编剧，电影定位一改从前面向低龄的叙事，此次成年向的选择结合"白蛇传"的 IP，加之现代化和西化的呈现，使市场效应得到了改观，而对传统文化与文学的尊重也符合成年向的定位。故事发生背景之一湖南省永州市，是语文课本上的柳宗元《捕蛇者说》中所言："永州之野产异蛇"。

成年向的定位使本片个别情节打上 PG-13 级的标签（见图 4-7）。我国的电影分级目前没有美国的审查严格和成熟，更不像伊朗靠品质分级，但是动画电影因其特殊的类型和观影人群，会对青少年儿童产生误导，急需出台分级政策和审查方案。

图 4-7　应采取动画分级的情节

2. 写意留白的神韵

全片画面美轮美奂，裸眼三 D 效果技术扎实，大量的写意画面营造仙境气氛，这样的美学风格与电影的浪漫主题非常契合。无论是开篇的水墨幻境、被红叶覆盖的捕蛇村、如诗如画的镇江街桥，还是结尾的彩墨杭州城，抑或水滴、柳絮、花瓣、钢丝阵、温存的夕阳、万重山中划过的青舟（见图 4-8）等，都是充满中国画韵味和诗意的境界。

图 4-8　万重山中划过的青舟

影片的结尾更是充满回忆味道与含蓄意蕴。一个灵巧的转笔，使这个前传与台视版《新

白娘子传奇》连接起来，《前世今生》的前奏乍起，笛声悠扬，相信这时很多 70 后、80 后的回忆已经波涛汹涌。本片虽借势 IP，却没有沿袭已有的叙事，开启了五百年前的前传谱写，跳出了观众熟知的设定，甚至在前期完全是反设定的，改变了经典 IP 中女强男弱的人物关系，小白不再主动追求许宣，而是一个失去了记忆的弱女子，许宣则成为积极主动、争取爱情的形象。

本片没有靠台视版的符号博得人们怀旧的情结，仅含蓄地运用了保安堂（见图 4-9）、油纸伞、发钗、镇江古桥上五百年后回眸的装束等元素来点缀。音乐除两处运用了之前作品的《渡情》调子和五百年后回眸时的《前世今生》外，均是为本片量身打造的音乐。宝青坊的设定（见图 4-10），使其成了专为各方妖精提供法宝的神秘之地，更是跳出白蛇 IP 的一把钥匙，结尾的彩蛋似乎也印证了这一点。

图 4-9　原 IP 中的保安堂

图 4-10　宝青坊及白狐狸精的设定

3．不掩瑜的瑕疵

《白蛇：缘起》呈现出来的突飞猛进的技术水准，包括经常被用来做标准的毛发、水流、裙裾的动画效果等，和好莱坞动画已经相差不多。国产动画与美国动画、日本动画的差距始终不是在技术上，而是在故事叙述、人物塑造与美学风格方面。

叙事显然受罗伯特·麦基影响，展开了三幕式的爱情传说，大框架不出差错但也稍显无新意，小狐妖和反派角色的功能到位，但是情感铺垫不够。影片中对国师、蛇族、宝青

坊三股势力的描写，既丰富了影片的副线剧情，也为小白与许宣的爱情主线增加了一个个鲜活的注脚。国师的阴险、蛇族的狠辣、宝青坊的神秘，三者既有差别，又能互补，这一长板的存在遮蔽了国师死得轻率、蛇族逆鳞作用被简单处理这些瑕疵。

本片主线是关于爱情的，那么从打斗戏和爱情戏的比重来说，打斗戏稍显过多（见图4-11），使影片的含蓄隽永气质被消解，在浪漫爱情和热血打斗之间左右摇摆，不利于情绪的积累和升华，导致最后决战的高潮情节以及终极救赎的温情段落都没有达到燃点，反而显得拖沓，不如之前对小徒弟的交手戏来得干净利落。最后的决战没那么给力，参战几方都不是人形，使得电影变成了"怪兽片"，场面很大但是节奏也被拖慢了，开了个法阵，使场面变成了取巧的智斗，不如前面那一场短兵相接来得淋漓畅快。

图4-11　稍显拖沓的打斗，小白变身后的巨蟒

关键情节的打造需要更多的火候，比如五百年后镇江古桥的深情回眸，当许宣捡起玉钗跑向小白时，小白的回眸势必会勾起很多因"白蛇传"IP走进影院的观众的记忆点，所以这个动作和瞬间应该放慢、放大，当作戏眼刻画，结尾才能走向情感共鸣的高潮。

镜头设计与动作设计的节奏都非常好，但对镜头语言的使用依然欠缺火候，很多转折十分突兀，个别剧情衔接稍显仓促，画面交代不到位。小白和许宣的PG-13级情节稍显多余，没有充分发挥含蓄的写意美，这也许是成年向定位带来的问题。即使《白蛇：缘起》还存在诸多问题，但是它混合了东西方视角，融合了东西方文化，为国产动画铺设了新的思路和可能。

参考文献
References

[1] 冯文. 动画概论 [M]. 北京：中国电影出版社，2011.

[2] 宫承波. 动画概论 [M]. 北京：中国广播电视出版社，2007.

[3] 杨晓林. 世界电视动画名片分析 [M]. 北京：中国传媒大学出版社，2010.

[4] 马华. 影视动画经典剧本赏析 [M]. 北京：海洋出版社，2006.